奇幻面具製作方法

神秘絢麗的妖怪面具

綺想造形蒐集室

目錄

奇幻面具製作方法 ⋯⋯⋯⋯⋯⋯⋯⋯ 3
市售面具的改造 ⋯⋯⋯⋯⋯⋯⋯⋯⋯⋯⋯ 4
製作面具的方法 ⋯⋯⋯⋯⋯⋯⋯⋯⋯⋯⋯ 7

面具作品集&製作技法 ⋯⋯⋯⋯ 13
極樂　daikyo屋 ⋯⋯⋯⋯⋯⋯⋯⋯⋯⋯ 14
狐狸面具的製作 ⋯⋯⋯⋯⋯⋯⋯⋯⋯⋯⋯ 15

瘟疫醫生面具　Edera ⋯⋯⋯⋯⋯⋯ 23
瘟疫醫生面具的製作 ⋯⋯⋯⋯⋯⋯⋯⋯⋯ 25

黥面文身　華山虎 ⋯⋯⋯⋯⋯⋯⋯ 35
羱羊面具的製作 ⋯⋯⋯⋯⋯⋯⋯⋯⋯⋯⋯ 37

般若之面　WATANABE WORKS ⋯⋯ 50
般若之面的製作 ⋯⋯⋯⋯⋯⋯⋯⋯⋯⋯⋯ 52

大型貓科的骷髏面具　ranzo creative ⋯⋯ 64
骷髏面具的製作 ⋯⋯⋯⋯⋯⋯⋯⋯⋯⋯⋯ 65

黑夜叉　Masksmith ⋯⋯⋯⋯⋯⋯⋯ 70
皮革面具的製作 ⋯⋯⋯⋯⋯⋯⋯⋯⋯⋯⋯ 72

機械狐狸　handmano ⋯⋯⋯⋯⋯⋯ 84
蒸汽龐克狐狸面具的製作 ⋯⋯⋯⋯⋯⋯⋯ 86

Invisible：Gloria　大眾SHOCK堂 ⋯⋯ 104
半罩面具的製作 ⋯⋯⋯⋯⋯⋯⋯⋯⋯⋯⋯ 106

阿努比斯神　Kamonohashi ⋯⋯⋯⋯ 118
頭套面具的製作 ⋯⋯⋯⋯⋯⋯⋯⋯⋯⋯⋯ 120

TOKYO MASK FESTIVAL ⋯⋯⋯⋯⋯⋯ 143

前言

製作時的注意事項
- 作業會使用有機溶劑或產生粉塵，為保安全起見，敬請穿戴防毒、防塵面具和各種手套。
- 使用有機溶劑、塗料、接著劑時一定要保持環境通風。
- 玻璃纖維強化塑膠、各種樹脂、矽膠等硬化時間請依照各品牌的使用方法。作業時請詳細閱讀使用說明書，並且務必小心火源。

關於刊登的作品
本書刊登的所有作品著作權都歸屬於每件作品的創作者。禁止展示、販售以及在SNS刊登模仿書中的作品。另外，恕無法回覆作品的製作方法和材料相關的個別問題。

奇幻面具製作方法

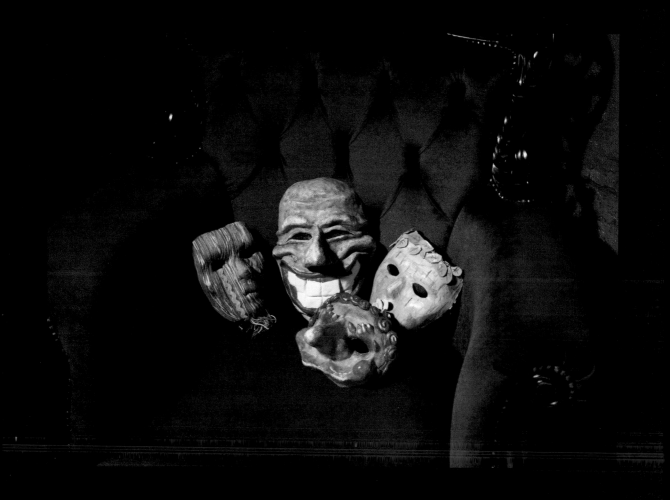

本章將為大家解說利用常見的材料製作基本的面具。

沒有特殊的知識或技巧，也可以輕易製作面具，

所以歡迎大家創作自己專屬的「奇幻面具」。

市售面具的改造

對於第一次製作面具的人，我想推薦一種改造市售面具的製作方法。

此處解說的作法包括運用原本面具形狀再黏上布料或紙張，創作出原創的面具以及改變造型做成半罩面具的作法。

▌黏貼布料和紙張的改造

● 材料和工具

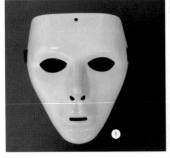

大家可以在美術社等地方購得塑膠製的素面面具，也可在線上商店購買較便宜又好上色的紙漿面具。

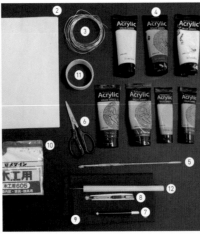

① 市售的面具
② 半紙或薄和紙
③ 鋁線
④ 壓克力顏料
⑤ 畫筆
⑥ 剪刀
⑦ 筆刀
⑧ 美工刀
⑨ 薄棉布
⑩ 木工用接著劑
⑪ 養生膠帶
⑫ 錐子

● 作法

1 用剪刀將薄棉布剪成 3～5 cm 的塊狀。準備各種不同大小的尺寸，就可黏貼在小地方的凹凸部分。

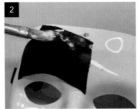

2 將水和木工用接著劑以 1：1 的比例溶解成接著液，並且將薄棉布黏貼在面具上。

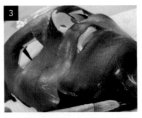

3 將薄棉布黏滿整個面具，貼至完全看不到面具塑膠的部分。

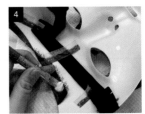

4 將邊緣部分的薄棉布反摺黏貼在面具內側。

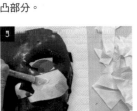

5 為了方便黏貼，將半紙揉皺，再用接著液黏貼在面具上。

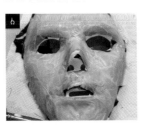

6 整張面具都覆蓋半紙的樣子。

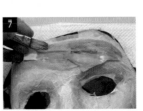

7 半紙用壓克力顏料上色後再黏貼在面具上。事先在溶解顏料的水中混入少量的木工用接著劑，就很容易將紙張黏貼在面具上。

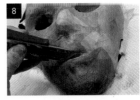

8 眼鼻孔洞的部分，用筆刀或美工刀割出切口後反摺，也可以用錐子在鼻子開孔，以利呼吸。

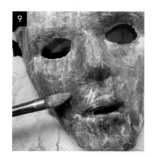

顏料乾燥後，在面具表面塗上木工用接著劑。往內側反摺的部分也要塗抹。

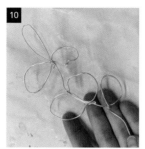

用剪刀將鋁線剪成20cm左右的長度。繞成好幾個圓圈，並且彎成花卉或葉片的形狀。

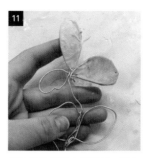

撕碎的半紙塗上顏料後，用步驟2的接著液將其黏貼在鋁線上。乾燥後，用木工接著劑再塗一次，增加強度。

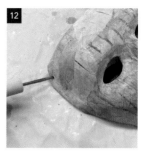

用錐針在太陽穴邊緣鑽孔，大約是鋁線可穿過的孔洞大小。

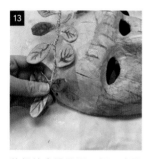

將鋁線穿過孔洞，插入步驟11做成的裝飾。

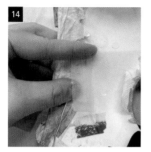

將穿出孔穴內側的鋁線折彎，再用已黏貼在面具的紙張覆蓋並用養生膠帶固定。

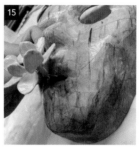

將步驟11做成的花朵裝飾插入口中固定即完成。

COMMENTS

利用繩線或毛線改造面具也很簡單，建議大家動手試試看。

改變造型製作成半罩面具

● 材料和工具

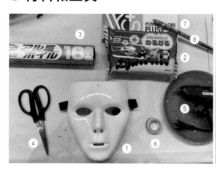

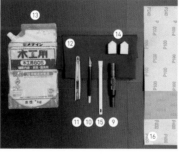

① 市售面具
② 紙黏土
③ 鋁箔紙
④ 剪刀
⑤ 熱熔膠槍
⑥ 遮蓋膠帶
⑦ 壓克力顏料
⑧ 畫筆
⑨ 水性麥克筆
⑩ 筆刀
⑪ 美工刀
⑫ 薄棉布
⑬ 木工用接著劑
⑭ 化妝海綿
⑮ 黏土刀
⑯ 砂紙

● 作法

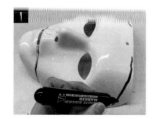

用水性麥克筆在想切割的地方標註記號（這個範例是要裁切部分額頭和下唇以下的部分）。

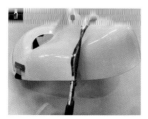

用剪刀或美工刀裁切。

顴骨邊緣畫出弧線後裁切，呈現圓弧邊角。

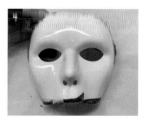

為了安全起見，在裁切後的邊緣黏貼遮蓋膠帶。

5

用鋁箔紙做出鼻子和顴骨的填充物。

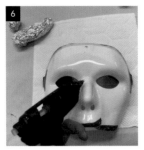

6

用熱溶膠槍將鋁箔紙填充物黏在面具上。

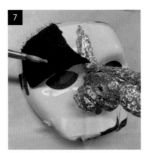

7

將水和木工用接著劑以 1：1 的比例溶解成接著液，並且將薄棉布黏貼在填充物以外的區塊。

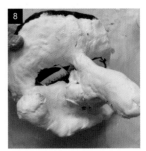

8

接著液乾燥後，將黏土覆蓋整個面具。若想在黏土硬化後更改造型，可以用美工刀削切黏土。

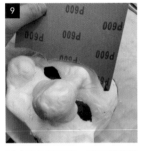

9

黏土完全乾燥後，用砂紙輕輕磨平表面。

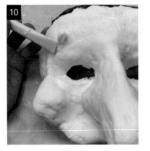

10

添加黏土做出眉毛和頭髮。建議用筆刀在眼周和細節部分塑形。

11

用壓克力顏料塗上基底顏色。

12

陰影部分以及凹陷部分塗上暗色。

13

用化妝海綿上色就很容易呈現出肌膚質感。

14

顏料上色完畢後，整張面具塗上一層木工用接著劑鍍膜。

COMMENTS

只要使用紙黏土就可以將市售的面具改造成自己喜歡的樣子。面具材質為塑膠時，紙黏土較不易附著，所以請依照本篇介紹的方法先黏貼布料打底。

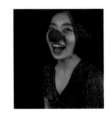

作法解說
黑目AYUMI

視覺翻譯家／視覺圖像記錄師／插畫家
1995年出生於東京，2018年畢業於明星大學教育學部教育學科美術系。
專業為教育、美術教育和即興劇（improv），開設了「視覺實驗教室」。
她所從事的活動和工作坊以教育現場為主軸，試圖透過視覺化的手法呈現對話、人的情感、思想、無形之物或是眼睛未能見到之物。她隸屬於即興團體「即興實驗學校」、「IMPRO Machine」，舉辦工作坊並且曾以表演者的身分在舞台表演。

HP　視覺實驗教室（https://ayumi-artlabo.net/）
Twitter　@kuroki_ayumi
Instagram　kuroki_ayumi

製作面具的方法

如果大家不使用市售面具時，需要準備基底，在基底上添加素材製作成面具。基底的材料和作法有很多種，這裡我們解說的作法是利用 2 種相對簡單的基底來製作面具。

█ 大致的製作步驟和材料

基底製作	→	用黏土製作原型	→	黏貼紙張製作紙漿	→	為紙漿上色

- 報紙
- 保麗龍製假人頭
- 石膏等

- 陶塑土
- 紙黏土
- 石粉黏土
- 樹脂黏土等

第1層：和紙、報紙等薄紙
第2層：牛皮紙
第3層：布料（非彈性布料）
第4層：厚磅紙張（纖維較多的紙張）

- 壓克力顏料等

① 基底製作

如果一開始就要用黏土製作面具，不但無法貼合臉型，也無法做出漂亮的形狀。因此我們首先要做出一個基底，並且符合臉的大小和心中想要的形狀。基底可以用黏土、石膏和保麗龍等各種材質製作，但是我們這邊介紹的基底作法是利用初學者也很少失敗的報紙，以及保麗龍製的假人頭。

② 用黏土製作原型

在基底黏貼材料做出面具的原型。如果要像這次利用紙漿製作面具時，建議大家使用陶塑土，不但柔軟又容易延展，也方便初學者操作。如果想要反覆使用原型，例如製作販售用的面具時，建議大家使用窯燒陶土，陶土經過窯燒後質地會變得又硬又堅固。如果大

家不用紙漿而要用黏土製作佩戴的面具，使用石粉黏土較為適合，又輕又不易破裂。

③ 黏貼紙張製作紙漿

在黏土做成的原型表面黏貼紙張製作成紙漿。這就是實際戴在臉上的面具。使用薄紙和厚磅紙張重複黏貼製成，但是為了確保面具最基本的結實度，黏貼了4層質地不同的紙張和布料。

④ 為紙漿上色

用壓克力顏料上色完成面具的製作。如果大家擔心紙張的質感過於明顯，一開始請先塗上一層基本底色，接著再繼續上色。

█ 基底製作

● 用報紙製作基底

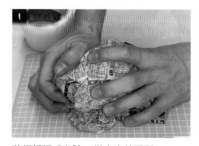

報紙／養生膠帶／水性麥克筆／保鮮膜／作業板

將報紙揉成和臉一樣大小的圓形。

用養生膠帶一圈一圈捲繞固定。

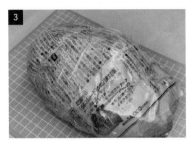

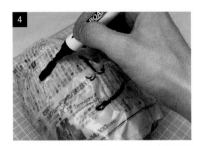

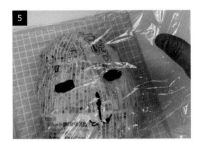

將固定好的報紙放在作業台上加壓，將底部壓平避免其滾動。

用水性麥克筆畫出眼睛、鼻子、嘴巴的位置。

在表面覆蓋一層保鮮膜以便剝離後續附上的黏土。

● 用保麗龍頭製假人頭改造成基底

材料和工具

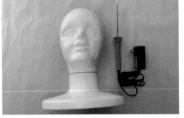

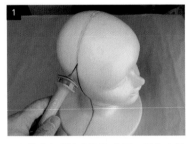

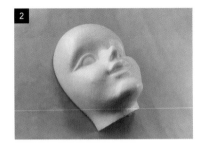

保麗龍製假人頭／保麗龍切割器（沒有保麗龍切割器時，可以將線鋸用火加熱後切割）／麥克筆

用保麗龍切割器割開假人頭。用麥克筆在要切割的位置畫線後切割。

將割開的假人頭放在平坦的地方，只要不會滾動就好。在其上塗抹凡士林或覆蓋保鮮膜，以便剝離黏土。

COMMENTS

陶塑土會隨時間乾燥、慢慢變硬。越細越快乾燥。變乾變硬時，用手沾水搓揉就會變軟。使用後的黏土請放入密封容器中避免乾燥，才可以再次使用。
很細微的凹凸和細紋經過紙張黏貼後就會變得不明顯。建議大家塑形時可以稍微做得誇張一些。面具邊緣滑順，就能完成一面容易貼附紙張且不易破裂的面具。

▎用黏土製作原型

● 在基底添加黏土塑形

材料和工具

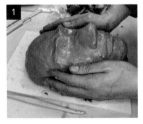

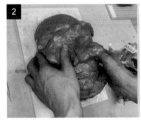

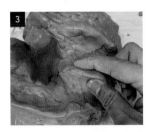

陶塑土（1～2kg）／凡士林／黏土刀／作業板

將黏土覆蓋整個基底後，再添加更多的黏土在眉毛、鼻子、臉頰和嘴巴的部分，捏出形狀。

顴骨、法令紋和下巴的部分也要添加黏土，做出立體感。

如果能表現出肌肉動態和骨骼位置就會呈現活靈活現的表情。

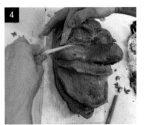

用黏土刀修飾細節部分。

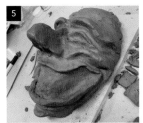

微調整體的平衡。因為表面會再黏貼紙張，所以不需要在意表面細紋。

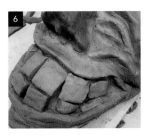

為了讓牙齒呈現不同的質感，用黏土另外製作出牙齒部件後組合黏上。

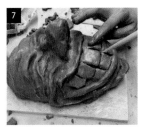

在黏土乾之前塗抹凡士林。如果有地方沒有塗到凡士林，黏貼在表面的紙張會和黏土相黏而容易破裂，所以連細節部位都要塗到。

▌黏貼紙張製作紙漿

◉ 黏貼第1層（和紙）～第2層（牛皮紙）

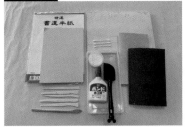

材料和工具

和紙／牛皮紙／木工用接著劑／麵粉／棉花棒／黏土刀／砂紙／作業板

木工用接著劑和麵粉以 1：1 的比例混合溶入水中，做成紙漿的黏著劑。水要慢慢加入，調成稠狀。

用手將和紙撕碎，用步驟 1 的黏著劑黏貼在原型。用棉花棒或牙籤讓紙張緊密貼合在凹凸部分，請注意不要產生空隙。

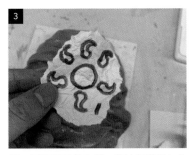

第 1 層是面具的內側，所以如果想在內側設計圖案和插畫時，請將有插畫或圖案的紙張朝內黏貼。

第 1 層的和紙乾了之後，繼續黏上第 2 層的牛皮紙。牛皮紙事先用手揉成皺皺的紙張。

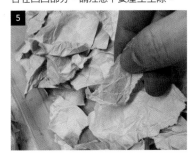

再用手撕成碎片。

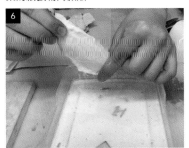

將撕碎的牛皮紙浸泡在黏著劑中，為了避免多餘的黏著劑滴落，用手將多餘的黏著劑捋掉，再黏貼在原型上。

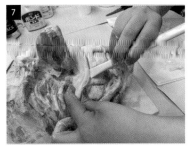

這時和黏貼和紙時相同，用黏土刀或棉花棒等工具緊密黏貼，不要使凹凸部分留有空隙。

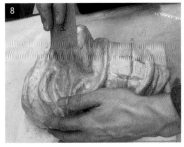

完全乾燥後，用砂紙磨平表面。至少需要半天～一天才會乾燥。有時即便表面乾燥，內部可能還是濕的。

● 黏貼第3層（布料）～第4層（厚磅紙張）

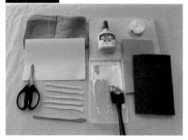

材料和工具

麻布／厚磅紙張（新檀紙）／剪刀／黏土刀／第9頁步驟1調勻的黏著劑／砂紙／作業板／棉花棒

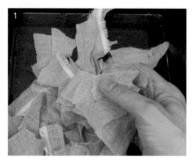

用於第3層的麻布很難用手撕碎，所以用剪刀剪碎。

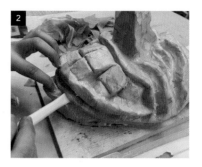

剪碎的麻布浸泡在黏著劑後黏貼在面具表面。用黏土刀或棉花棒等工具緊密黏貼，不要使凹凸部分留有空隙。

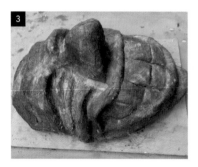

第3層完成的樣子。

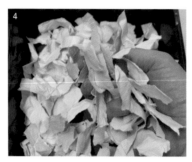

第4層使用厚磅紙張（這邊使用新檀紙）。揉皺之後，用手撕碎。

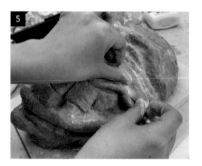

撕碎的紙張浸泡在黏著劑後黏貼在面具表面。

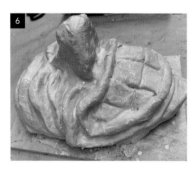

第4層黏貼完成後，在表面塗滿厚厚的黏著劑，等待完全乾燥，至少需要半天～一天的時間才會乾燥。

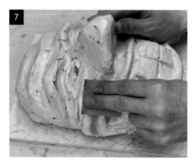

待完全乾燥後，用砂紙磨平。一開始用最粗的砂紙磨平，之後慢慢改用較細的砂紙打磨。

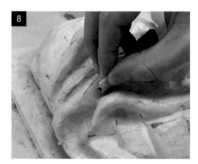

如果隨便打磨，有時後續會無法順利上色，所以連細節部分都要仔細打磨。

COMMENTS

這次我們使用了紙張和布料共4種材料，但是也可以只使用和紙及牛皮紙，也可以不使用布料。但是如果只使用和紙等類的薄紙張，必須堆疊好幾層而且也比較耗時。如果只使用厚磅紙張製作時，雖然不需要層層疊疊，但是凹凸部分會不夠服貼。為了做出具有基本硬度的面具，向大家推薦這裡所介紹的材料和作法步驟。

為紙漿上色

● 將紙漿從原型剝離，塗色修飾

材料和工具

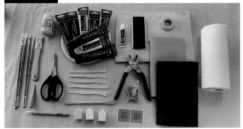

刮刀／黏土刀／紙巾／美工刀／剪刀／遮蓋膠帶／壓克力顏料／筆／防水凡尼斯（消光）／排筆刷／錐子／橡皮繩／扣眼／扣眼打洞機／網紗（黑色）／海綿／木工用接著劑／砂紙

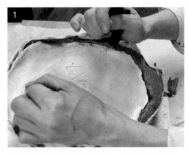

用刮刀將紙漿慢慢從黏土上剝離下來。請注意，如果沒有完全乾燥，面具有時會破裂。

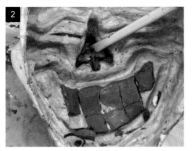

用黏土刀將附著在凹陷處的黏土清除。

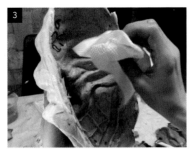

黏土完整清除後，用紙巾擦除殘留的凡士林。

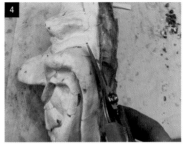

一邊將面具戴在臉上核對，一邊用剪刀裁掉多餘的邊緣部分。

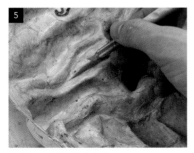

用美工刀割開眼睛部分。

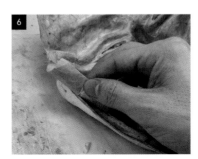

以砂紙磨平邊緣。這時也不要忘記打磨在步驟5割開的眼睛邊緣。

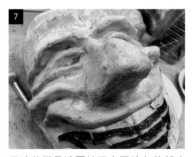

用遮蓋膠帶遮覆接下來要塗色的部分（這次是牙齒的部分）後，直接塗上未用水稀釋的壓克力顏料。

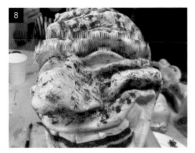

為了完成更逼真的質感，在面具上混合塗上各種色調的顏料。

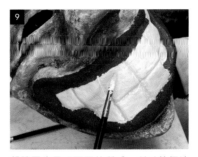

想讓牙齒呈現不同的質感，所以整個塗滿顏色。

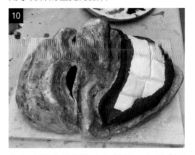

著色完畢後讓顏色完全乾燥，內側也要塗色。

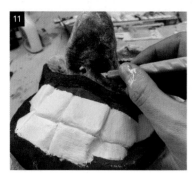

鼻子開孔。

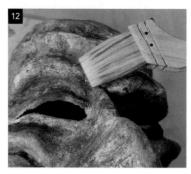

表面和內側兩面都要塗上防水凡尼斯（消光）。

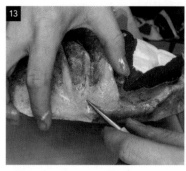

在眼尾的延伸線上、距離邊緣數公分的地方，用錐子開孔以便穿過橡皮繩。

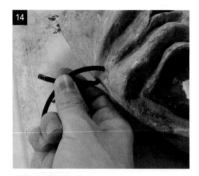

將橡皮繩穿過開孔。

為了補強開孔，附上扣眼。

為了不要讓人從面具的眼睛看到戴面具者的眼睛，從面具內側的眼周黏上紗窗用的網紗（黑色）。

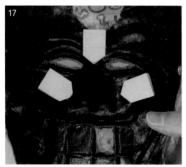

以接著劑將海綿黏貼在內側的額頭、眉心（中央）和臉頰部分（左右）。這樣戴面具的時候才不會晃動。

COMMENTS

製作要領是要做出近似實際人臉的表情和造型。我希望的效果不是要遮住臉或當成裝飾的華麗面具，而是要戴上後彷彿變身成另一個人的面具。這款面具輕巧、堅固又好修補，所以可以長時間配戴以及做出大幅度的動作。紙面具有恰到好處的軟硬度，所以戴上後會慢慢貼服人臉，這也是它的優點之一。

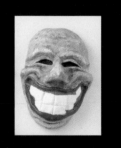

作法解說
株式會社USONO　福田寬之

我透過即興劇認識了面具。在美國、加拿大、英國學習面具演技和面具的作法。目前我在東京都墨田區和他人共同經營面具Mask專門店「面具屋OMOTE」，舉辦運用面具的工作坊和面具戲劇表演。面具屋OMOTE以日本現代創作者的面具為主，銷售各種面具、蒙面罩和頭套，也有在網站上銷售。

官方網站　面具屋OMOTE https://kamenyaomote.com/

面具作品集
& 製作技法

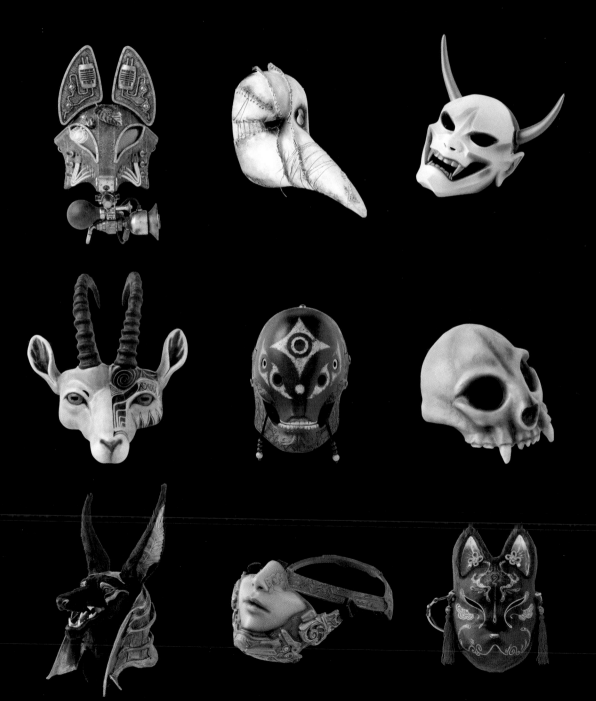

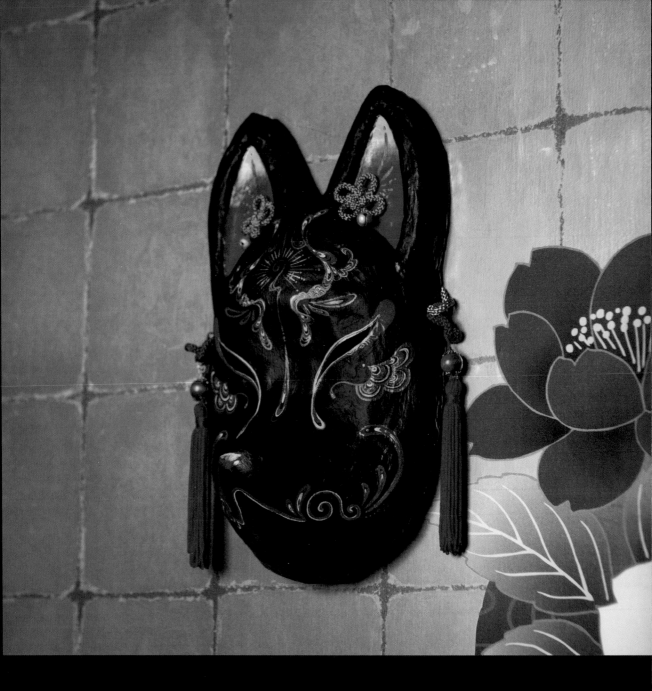

極樂
daikyo屋

▌材料

半紙、和紙、胡粉打底劑

Profile
個人創作者，製作並且銷售紙漿面
具，創作主題為狐狸，其他還有貓咪
和兔子等動物。作品含有植物等多元
文化的圖騰材料，創作出華麗的流線
設計。除了面具，也嘗試插畫和扭蛋
的產品設計，追求可愛中帶點奇幻色
彩的風格。

HP http://daikyoya.web.fc2.com
Twitter @bird_mohumohu
Instagram daikyoya

狐狸面具的製作 [daikyo屋]

材料和工具

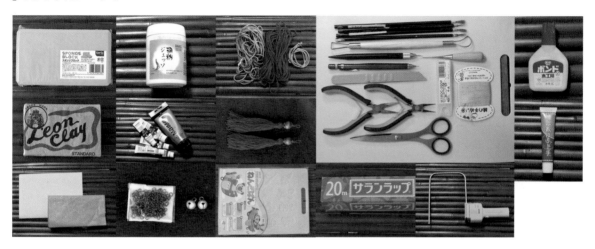

基底材料
海綿塊、油土（1.5kg）

面具材料
半紙（10張）、和紙（A4大小2張）、
胡粉打底劑

塗料
不透明壓克力（黑色、紅色、藍色、水
藍色、黃綠色、金色）

耳飾和繩結裝飾的材料
C型環、鈴鐺、繩線（紅色、黃色、綠
色）、流蘇綴飾

工具
黏土板、保鮮膜、木工用接著劑、布用
接著劑、畫筆、黏土刀、錐子、筆刀、
自動筆、鉗子、針、線、剪刀、保麗龍
切割器

> **COMMENTS**　油土、不透明壓克力顏料、筆等，這些都是就讀高中設計科時很常使用到的材料和工具。翻模和描圖時會使用這些早已熟悉的用具並且搭配傳統的紙漿技法來作業。

基底製作

● 用海綿塊和黏土製作基底

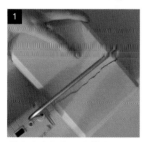

1

基底填充物使用海綿塊。用保
麗龍切割器大致切割成比面具
小一圈的大小。

2

只從一面削成約 1～2cm左
右的厚度。

3

填充物完成。不需要碰到面具
下巴和耳朵的部分，所以切除
邊角做成照片般的形狀。

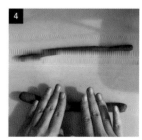

4

在黏土板上將油土搓揉成條
狀。

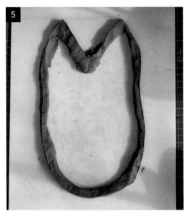

將條狀黏土做成狐狸的臉型，用黏土刀調整外圈的形狀。

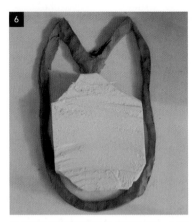

將步驟 3 的海綿塊放入臉型中間，海綿塊削切的面為正面。

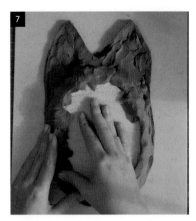

在海綿塊上方添加黏土，做出狐狸的立體臉型。

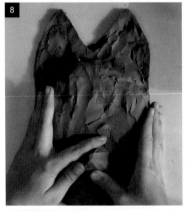

在希望形狀凸出的部分添加較多的黏土，再用黏土刀削切。一邊旋轉黏土板一邊從各個角度塑形，並且調整到理想的形狀。

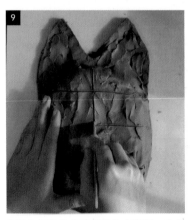

為了在添加黏土時保持左右對稱，先在黏土上畫出縱向和橫向的線條。

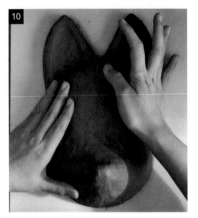

用指腹不斷撫平直到黏土表面光滑，基底即完成。

狐狸面具的製作

● 黏貼半紙製作紙漿

在黏土做成的基底上覆蓋保鮮膜，不要留有空隙。

將木工用接著劑慢慢加入 5 倍量的水，仔細混合直到沒有結塊。

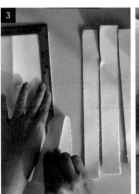

將半紙切割成 2～3 cm 的短紙條。建議將10張半紙重疊，用鋁尺壓著撕開，再將撕開的紙條撕成兩半。

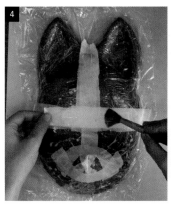 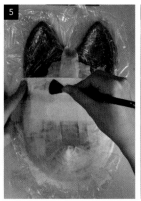 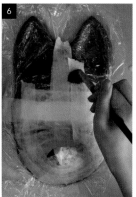 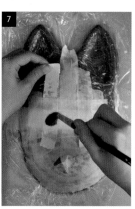

將半紙浸泡在步驟 2 調勻的接著液後，黏貼在基底。為了增加強度，半紙要黏貼成縱橫交錯的樣子，而不要黏貼成同一方向的樣子。另外，要重疊貼滿整個基底，而且厚度要保持一致。

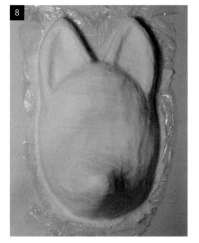 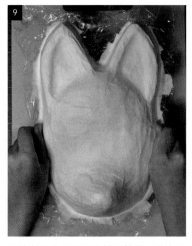 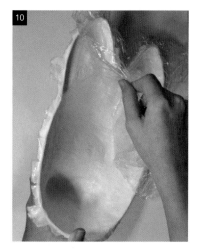

黏貼完所有的半紙後，放置 1～3 天等待完全乾燥。※等候乾燥的時間會因為濕度和氣溫而不同。

輕敲表面若有叩叩的乾硬聲響，就表示已完全乾燥。將保鮮膜整個抬起，讓面具和基底分離。

慢慢從面具撕掉保鮮膜。

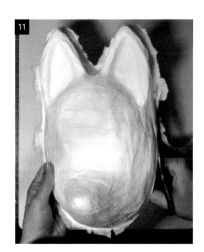 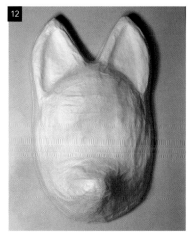

用剪刀或筆刀裁切掉周圍的毛邊（多餘部分）。

毛邊全部裁切掉的樣子。

接著修飾內側。準備20～30張撕成近乎正方形的和紙。

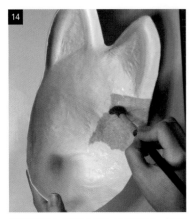

將和紙塗上步驟 2 調勻的接著液，貼滿面具內側。

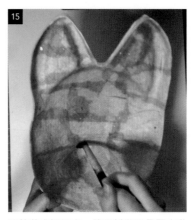

用筆將空氣壓出，使和紙與面具緊密黏貼，不要產生空隙。

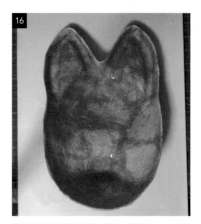

所有和紙都黏貼完成後，放置 1～3 天等待乾燥。

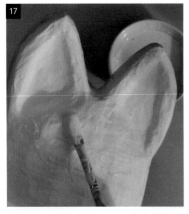

胡粉打底劑和水以 5：1 的比例混合後，塗滿整張面具，請注意不要有遺漏的地方。

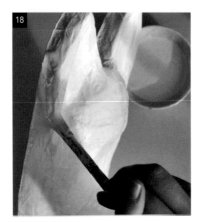

側邊也要塗。

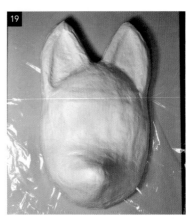

整個塗好後，等待乾燥（大約要30分鐘～1小時）。乾燥後，再用步驟17的胡粉打底劑塗抹，並等待乾燥。如此反覆塗抹 5 次。

COMMENTS 胡粉打底劑乾燥後具有耐水性，所以塗好後請在打底劑乾燥前將筆和畫盤洗乾淨。

塗色

● 描圖

接著塗色描圖。不透明壓克力顏料（黑色）只混入少許的水後塗滿整張面具。

重複塗抹 2～4 次以免出現不均勻的色塊。等完全乾燥後再確認就比較容易看出是否有不均勻的地方。

整張面具的不透明壓克力顏料（黑色）都乾燥後，用鉛筆或自動鉛筆畫底稿。

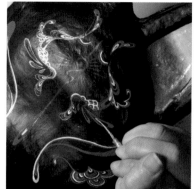
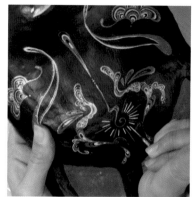

依照底稿用不透明壓克力顏料上色。

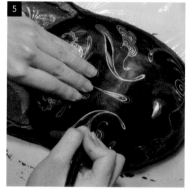
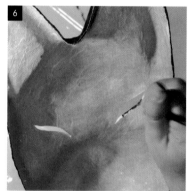
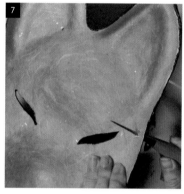

用筆刀割穿眼睛部分。因為面具是立體形狀，所以請小心不要手滑而受傷。

翻回內側，在可以看到半紙的部分，塗滿不透明壓克力顏料（黑色）。

用錐針在眼睛稍微上方的地方開孔以便穿繩。另一邊也在相同的位置開孔。

COMMENTS

這次製作的黑面狐狸面具設定為初學者第一次製作的面具，即使失敗也容易修正調整。面具中心描繪有太陽的圖案，從此處延伸的一條線象徵走向極樂世界的道路，其周圍描繪了象徵「引領者」的圖案，解構重組自神話中蝶和龍的記號。以紅色為主色調在黑底描圖，搭配四分色配色，營造出極樂世界豪華絢爛的意象。※四分色配色是指將色相環分成四等分時，落在四個角落的四種顏色。

繩結製作

◉ 增添耳飾（酢漿草結）

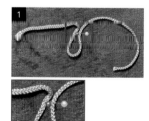

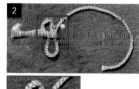
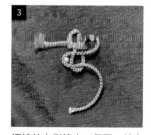
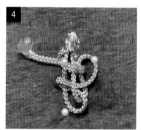

製作耳飾。將繩線剪成25cm，對折後左邊繞出一個圈。在繩圈和右邊繩線相接的部分，分別用珠針標註記號（左側：紫色，右側：黃色）。

將左邊線端從繩圈上方往後繞一圈。繩線從下方穿過記號針的下方繞出後，用針標註記號（粉紅色）。

繩線的右側繞出一個圈，並穿入步驟2中繞圈後在下方形成的圈中。在繩線右側繞成的繩圈上用針標註記號（白色）。

將右邊線端穿進步驟3白色標記的繩圈中，接著穿入步驟2粉紅色標記的繩圈中。

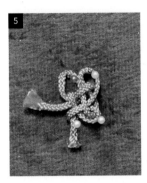
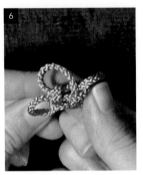
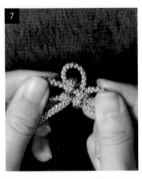
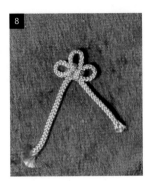

拆除粉紅色的標記，將右邊線端繞回步驟 4 穿過的繩圈下方，再次穿過白色標記的繩圈。將粉紅色的標記插在形成的繩圈上。

將步驟 5 紫色、黃色、粉紅色記號的繩圈向外拉緊成一個牢固的繩結。

將 3 個繩圈的形狀調整至大小一致。

將繩結拉緊。

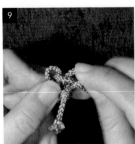
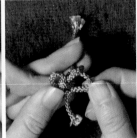
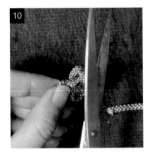

因為要將左邊線端繞成一個圈連接在右邊繩結的底部，所以將繩結的一部分調鬆，將左邊線端繞成一個圈，並且藏進調鬆的部分。

在隱藏的位置剪掉另一邊的繩線。

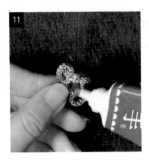
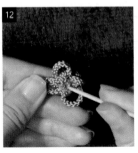
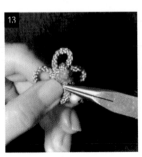
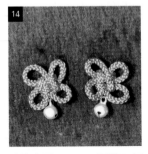

在繞成繩圈和剪掉繩線相互重疊的位置塗抹布用接著劑。

用牙籤將凸出的線端塞入中間的繩結之間隱藏。

在繩線的縫隙扣上C型環，再套上鈴鐺。

重複步驟 1～13，再做一個相同的耳飾。

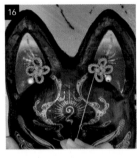
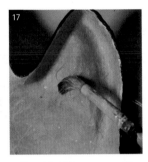
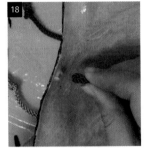

用錐針在耳飾的裝飾位置開孔。

將線穿過開孔，將耳飾縫固定。

和第18頁步驟14～15一樣，內側可看到繩線的部分，用和紙重複黏貼隱藏。

將剪成55cm的紅色繩線穿過第19頁步驟 7 的開孔。

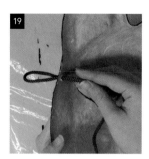 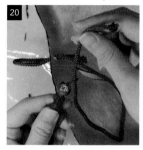 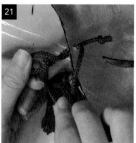

在距離線端約10cm處往面具反折穿過開孔做成一個圈。

較長的線端穿過流蘇綴飾。

將較長的線端穿過步驟19的圈並且拉緊固定。

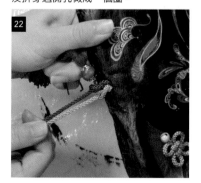 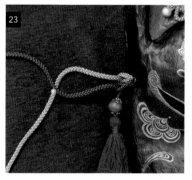 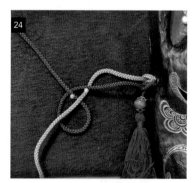

黃綠色繩線同樣穿過開孔打結。

將2條繩線做成十字結。紅色繩線在上面將2條線交叉。

紅色繩線和方才與黃綠色繩線交叉的紅色繩線繞成一個圈，穿過黃綠色繩線的下方。

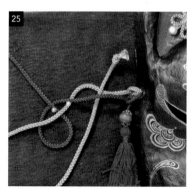 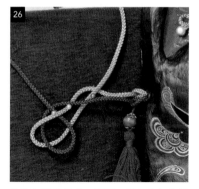 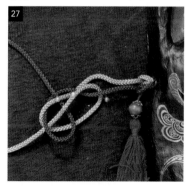

黃綠色的線端往回繞，穿過在面具旁邊和紅線交叉的繩圈。

黃綠色繩線繞成一個圈，並且和紅色繩線的圈重疊。

將步驟25穿過繩圈的黃綠色線端往回繞，由下往上繞過紅色繩線，接著穿過步驟24中繞出的紅色繩圈。

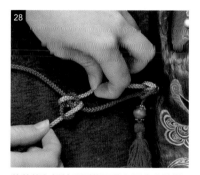

將黃綠色繩線分別往面具和反方向拉緊。

繩結拉緊完成。

做出3個十字結，一邊完成。另一邊也依照步驟18～30的順序做出繩結。

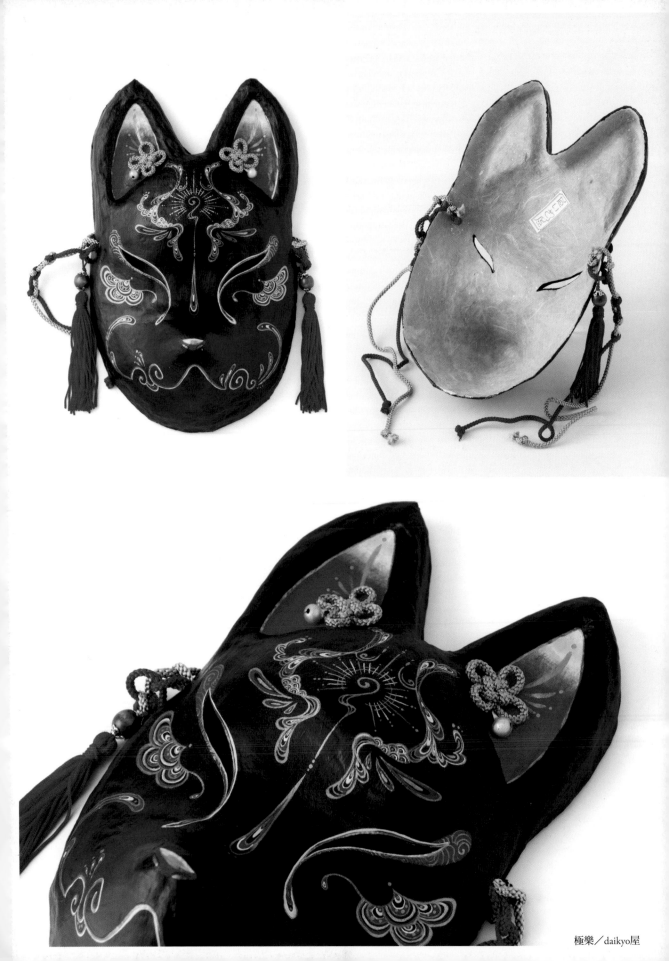

極楽／daikyo屋

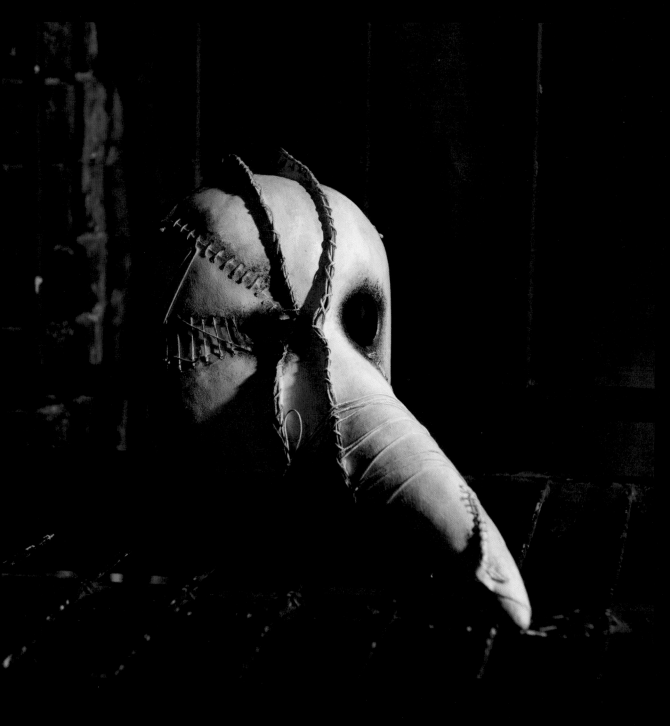

瘟疫醫生面具
Edera

▌材料

牛皮坯革
Carta Lana　※一種再生紙

Profile
在義大利佛羅倫斯學習面具製作的面具職人，現在仍在當地製作並銷售面具。持續在日常作業中嘗試創作出完美融合傳統技法和現代風格的作品。

HP http://ederamaschera.jugem.jp/
Twitter @mariedera
Instagram ederamari
E-mail edera@sa.main.jp

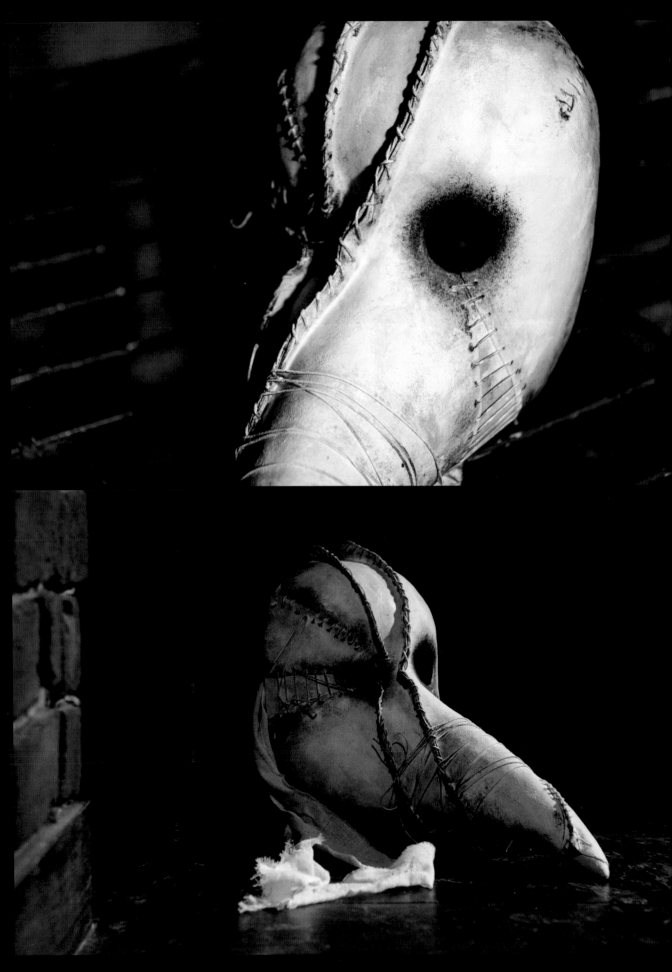

瘟疫醫生面具的製作 [Edera]

▋材料和工具

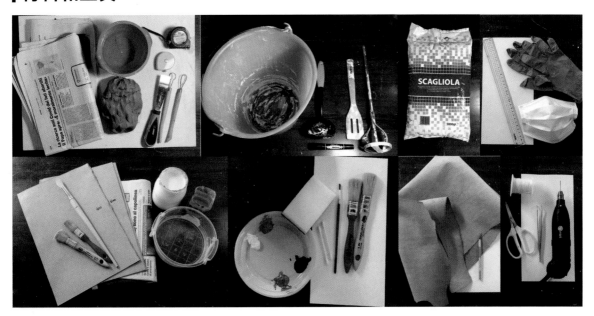

原型材料
雕塑黏土

翻模材料
石膏粉

面具材料
Carta Lana（400g/m²、600g/m²）
※一種再生紙
牛皮坯革（厚度約0.8mm）

塗料
水性壓克力顏料（白色、灰色、黑色、銅色）

面具裝飾
電線

工具
報紙、水桶（大和小）、量尺、壓克力板、雕塑用刮刀、刮鏟、長柄杓、塗料混合機、油性麥克筆、畫筆、平筆、長柄筆、接著劑（木工用接著劑）、塑膠容器（大和小）、筆刀、尺、口罩、乙烯基手套、寶特瓶蓋、抹刀、燈泡、面紙、塑膠盤、廚房海綿、棉花棒、剪刀、鑷子、手持砂輪機（小直徑鑽頭1.5mm）

▋原型製作

◉ 用黏土製作原型

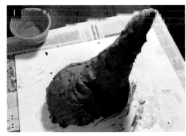

一邊決定臉部套入的大概尺寸，一邊在壓克力板上添加粗估的黏土量。製作時會削切黏土塑形，所以這個時候可以放上較多的黏土量。

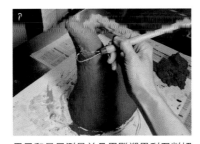

用尺和量尺測量並且用雕塑用刮刀削切出左右對稱的形狀。

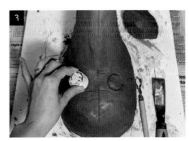

在眼睛的位置用瓶子或寶特瓶的蓋子按壓出輪廓。用尺等工具測量，以便眼睛的位置左右對稱。

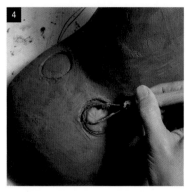

用雕塑用刮刀在步驟 3 的輪廓壓痕雕出 2 ～ 3 mm 的溝槽。

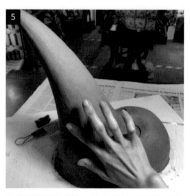

為了讓表面平滑，用手指沾水撫平表面或用刮刀和刮鏟削掉多餘的黏土量，調整形狀。

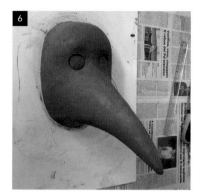

原型完成。

翻模

● 用石膏翻模　※使用石膏時請配戴口罩和手套。

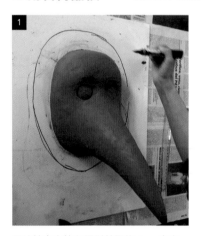

用油性麥克筆在原型外圈約 4 cm 處畫一個外圈。

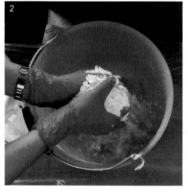

用手拿出石膏放入裝了水的水桶。一邊剝成塊狀一邊平均放入水桶中。如果從高處將石膏往下丟會產生粉塵，所以在靠近水面的高度放入。

石膏全部放入後用塗料混合機往同一方向拌勻。石膏容易結塊，所以分 3 ～ 4 次放入快速攪拌。

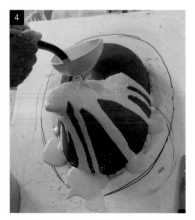

用長柄杓從水桶底部撈出石膏淋在原型表面，覆蓋整個原型。

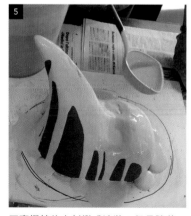

石膏攪拌後立刻變成液狀，但是隨著一分一秒流逝會開始硬化，所以要趁石膏還是液狀的時候，快速淋在原型上，使表面覆蓋白色石膏液。

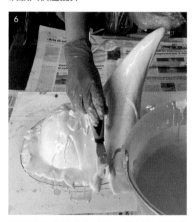

不要讓石膏流出在步驟 1 描繪的圓周外側，若有流出的部分用刮鏟往原型覆蓋。

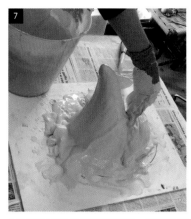

石膏開始硬化時會變成霜狀，用手直接從水桶撈起，平均覆蓋在整個原型。

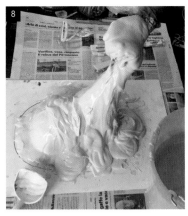

面具的鳥喙部分也要覆蓋厚厚的石膏。

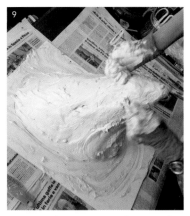

用手撫平使表面平滑。石膏一旦開始硬化就會馬上石化，所以作業要快速。

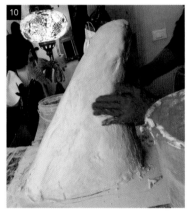

將石膏覆滿額頭到鳥喙的尖端形成一直線。※因為在步驟12會翻過來放置，所以如果這邊呈凹凸形狀，放置時會滾動不穩定。

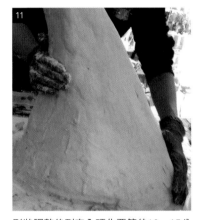

形狀調整後到完全硬化要等待10～15分鐘。石膏如果開始硬化會發熱，所以表面會變得溫熱。請大家觸碰看看，如果變冷了就表示已完全硬化。

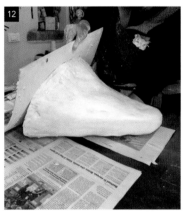

一旦完全硬化，請將下面的壓克力板整個翻過來。※請小心，因為非常重。

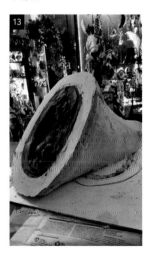

翻過來放置，可看到內側的黏土。

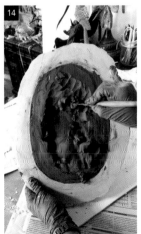

以雕塑用刮刀將內部的黏土挖出。先挖沒有和石膏接觸的中心部分，請小心不要觸碰和損壞到石膏部分。

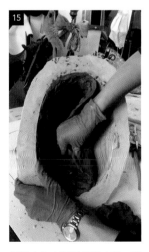

挖除中心大部分的黏土後，慢慢從黏土和石膏的交界處將黏土剝離。

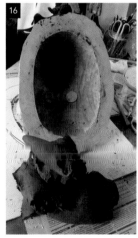

石膏凹模翻模完成。

紙漿

◉ 黏貼紙張製作紙漿

將Carta Lana（400g/m²）紙張的四邊撕掉不用。※如果切面太平整，黏貼時會產生落差。

再將紙張撕成 3×10cm左右的大小，並且浸泡在水中。

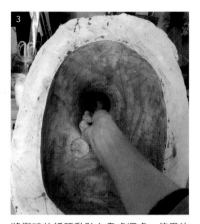

將撕碎的紙張黏貼在鳥喙深處。使用沾濕的筆較容易黏貼。

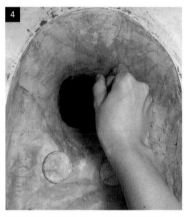

紙張稍微重疊黏貼，不要產生縫隙，不要讓石膏顯露出來。黏貼完成後，用水稀釋接著劑塗抹在上面。

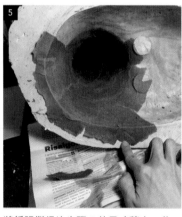

將紙張撕得比步驟 2 的尺寸稍大一些，並且浸泡在水中，從鳥喙開始慢慢往自己的方向黏貼，黏至距離邊緣外側 2～3 cm處。

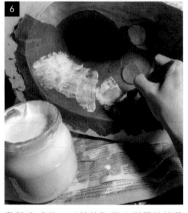

黏貼完成後，以筆沾取用水稀釋的接著劑塗抹在紙張表面。至此第 1 層完成。※請注意不要將接著劑或用水稀釋的接著劑直接塗抹在石膏模具上。

繼續用Carta Lana（600g/m²）紙張黏貼第 2 層。撕碎前先用水沾濕，再放在乾的紙張上吸去多餘的水分。

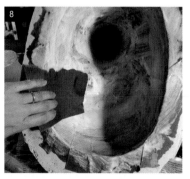

將厚紙撕成大小適中的碎片，黏貼在步驟 6 塗抹的接著劑上面，不要產生縫隙。第 1 層是從鳥喙開始黏貼，這次從靠近自己的部分開始往鳥喙黏貼。

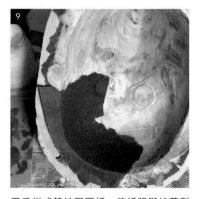

用手指或筆按壓厚紙，使紙張與接著劑緊密黏合。黏貼完成後，在上面塗抹接著劑，第 2 層也完成了。

接著第 3 層使用和第 2 層相同的厚紙，並且重複步驟 7～9。

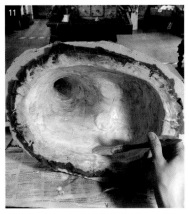

黏貼完成後，在上面塗抹接著劑，第 3 層也完成了。

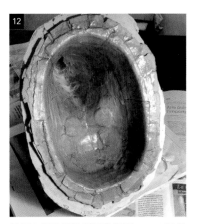

放置在濕度低且通風的場所 1～2 天使其乾燥。

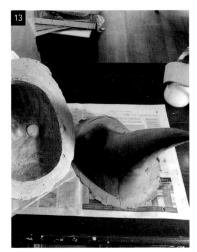

在完全乾燥之前脫模。手扶著面具的邊緣，慢慢一點一點地往外完整脫模。

剝離的部分用抹刀的尖端稍微掀開，在縫隙塗抹接著劑修補。

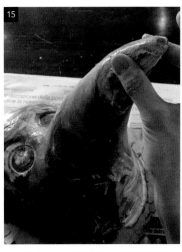

以筆沾取用水稀釋的接著劑塗滿整張面具，再用手指整平表面。

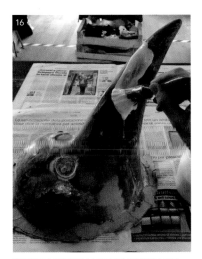

接著用未稀釋的接著劑塗滿整張面具。為了順利塗抹，筆尖一邊沾一點水，一邊塗抹。

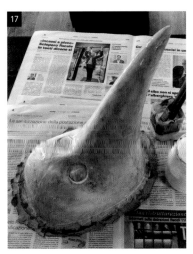

放置 1～2 天，使其完全乾燥。

完全乾燥後，用油性麥克筆標示想要裁剪的部分，再用剪刀沿著這條線裁剪。

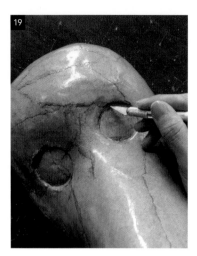

用筆刀割穿眼睛。

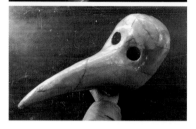

為了避免紙漿層分離不夠牢固，在面具切除邊緣的切面塗抹接著劑，乾燥後紙漿完成。

▌裝飾

● 用牛皮坯革裝飾

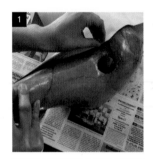

覆蓋上皮革決定大概的位置和形狀後，用剪刀裁剪皮革。

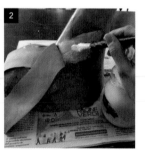

在面具塗抹接著劑後，將皮革黏貼其上。

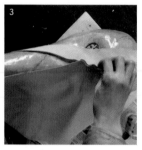

將皮革拉起黏合，或保留一些紙漿區塊不黏貼，一邊確認整體的協調感，一邊貼上皮革。

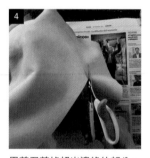

用剪刀剪掉超出邊緣的部分。

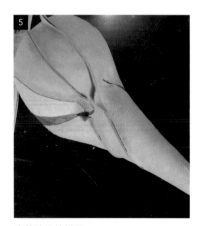

皮革貼好的樣子。

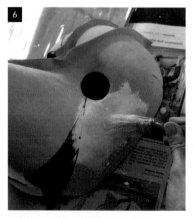

接著劑和壓克力塗料（白色）以1：1的比例混合，再加入少量的水塗滿整個面具。不需在意不均勻的小色塊，要快速塗抹。

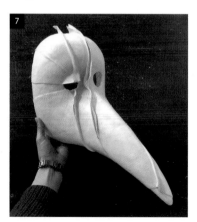

放置半天到1天，等待乾燥。

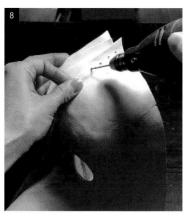

用手持砂輪機在皮革和皮革的黏合處開孔，彼此間隔 1 cm。

準備10條剪成約50～60cm的電線。用指尖沾取接著劑在切口線端塗抹 3 cm。
※用接著劑將線端變硬固化，就比較容易穿孔。

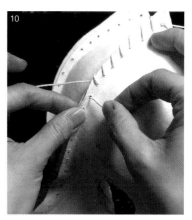

接著劑乾了後，將電線穿過開孔。電線的一端打出一個結，固定在接縫處。

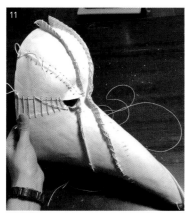

一邊確認整體的協調感，例如構思要在哪一邊做出縫線的設計，一邊重複步驟 8 ～10。

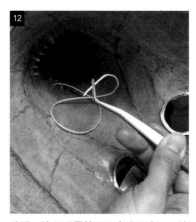

建議一邊用手電筒照入鳥喙深處，一邊使用鑷子縫線。

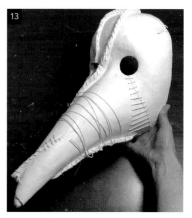

如果縫線的間隔都等距，會讓設計變得單調，所以可以改變間隔，或空一格穿過電線，或交叉穿過。將剩餘的電線都捲繞在鳥喙上。

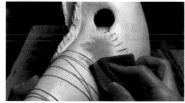

用海綿沾取壓克力塗料（灰色），輕輕拍打、按壓上色。如果顏色太濃，用同一塊海綿沾取壓克力塗料（白色）塗抹其上。

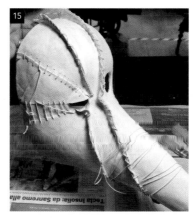

不要將整張面具都塗成色調一致的灰色，為了添加陰影和質感，要交錯塗抹白色壓克力塗料、灰色壓克力塗料以及水，營造出陰影和質感。盡量不要用到水，這樣會顯得更有質感。

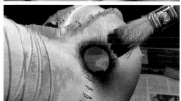

用筆尖沾取少量的壓克力塗料（黑色、銅色）在調色盤上混合後，用面紙輕輕沾取塗料。將塗料輕輕拍打、摩擦塗在眼睛周圍和接縫處。

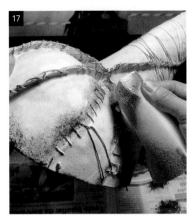
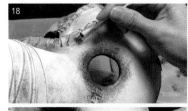
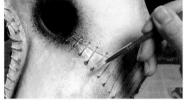
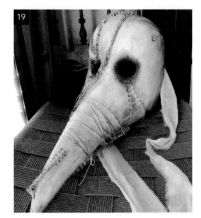

顏色太濃時，用海綿沾取壓克力塗料（白色）塗抹其上。

縫線部分用棉花棒，眼睛內側和細節部分用畫筆塗色。

完成。

INTERVIEW

——可否談談你是在甚麼樣的因緣際會來到義大利製作面具？

我在學生時代曾來到歐洲旅遊，那時在威尼斯買了一個面具而產生興趣。過了幾年因為短期留學再次來到義大利，在大師（老師）的工作坊學習製作面具。學會基礎之後便持續獨自製作，而且只要有不理解或需要協助的時候，就會向大師請教，直到現在都還在學習技法、材料、面具的歷史和背景等許多知識。

——請問對你來說大師（老師）的定義是？

面具並沒有所謂的資格制度，面具製作相關的藝術家或工匠向第三人傳授（教導）自己的工作時，就會被視為大師。我設立的工作坊兼店面中只有一位佛羅倫斯的大師，就是我的老師Agostino Dessi，但是在面具嘉年華的知名城市威尼斯和其他城市還有許多大師，他們都擁有精湛的技術和豐富的知識。

——可否談談一般的工作內容，以及在佛羅倫斯的工作室兼店面？

我承接包括日本、中國、韓國和其他各國的訂製委託，製作娃娃用的迷你面具。其他還有婚禮等各種宴會賓客配戴同樂的面具製作和安排，以及街頭藝人或舞台相關工作使用的面具或裝置藝術等，雖然以面具製作為基礎，但不僅限於製作方面。

到了2021年我成立的工作室兼店面已經邁入第4年。店面位置靠近佛羅倫斯要區的中央市場，也很靠近車站，來佛羅倫斯觀光時步行就可以走到。店內集結了義大利傳統喜劇「Commedia dell'Arte」的面具、瘟疫醫生面具、當成裝飾藝術掛在牆面的巨型面具、人偶尺寸的迷你面具和裝飾等各種樣式，也接受當場製作的委託。

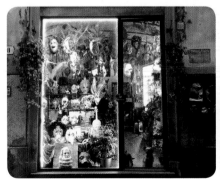
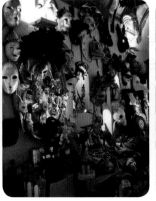
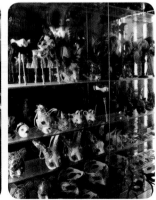

工作室兼店面【Edera】
via Panicale 10R Firenze 50123 ITALY

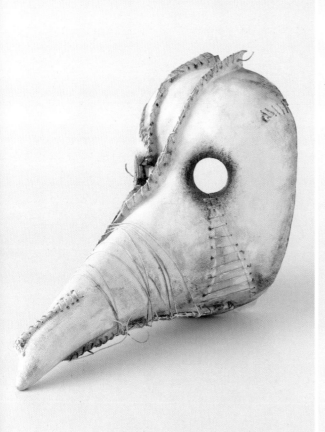
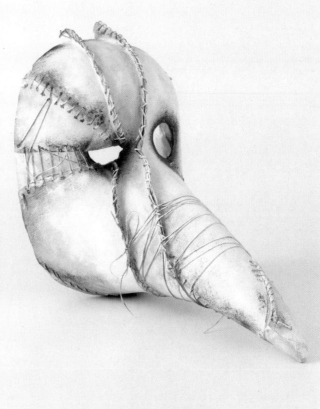
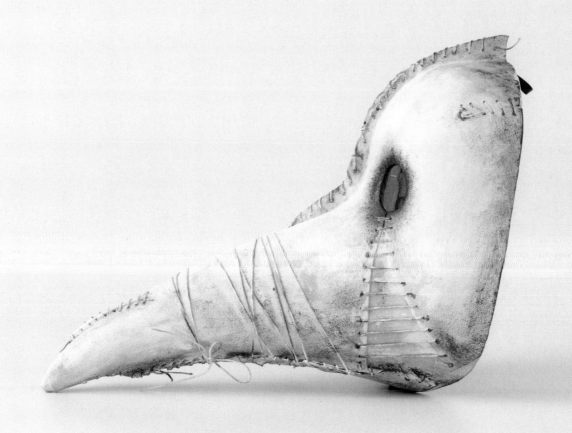

瘟疫醫生面具 | Edera

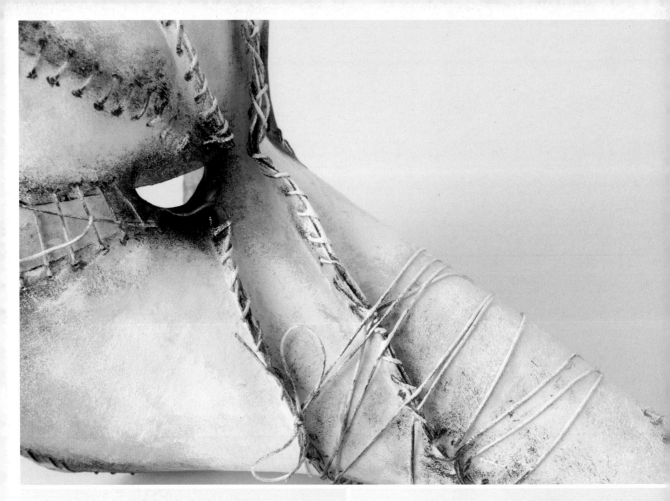

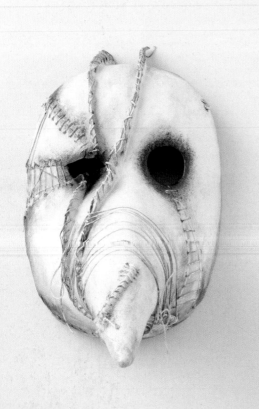

瘟疫醫生面具 | Edera

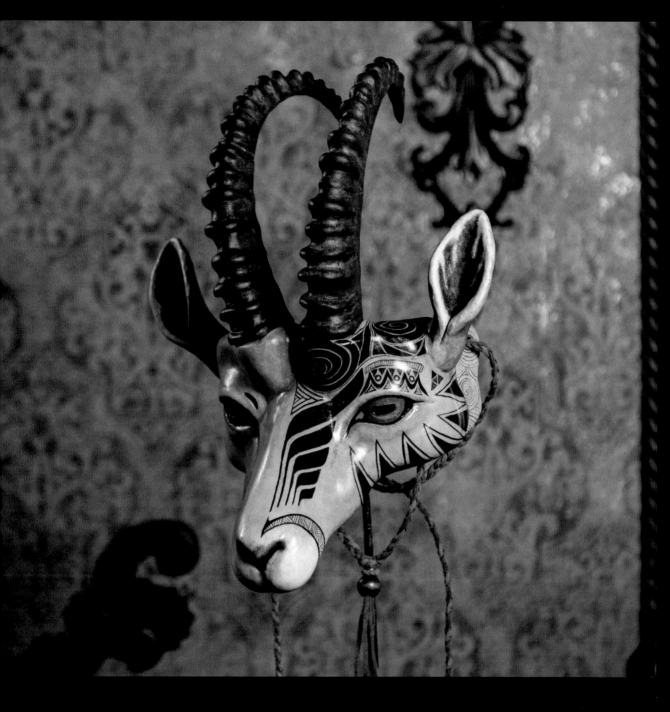

黥面文身

Cassandra
華山虎

▌材料

石粉黏土
和紙

Profile
他將面具視為一種時尚「土題融合」
東洋文化和街頭時尚，運用傳統技法
創造多元豐富的作品。除了參加公募
展的作品，他也承接個人訂製的作品
製作或供偶像團體音樂錄影帶使用的
作品，涉略領域廣泛。

HP CassandraMaskArt.com
Twitter @make_cassandra
Instagram make_cassandra

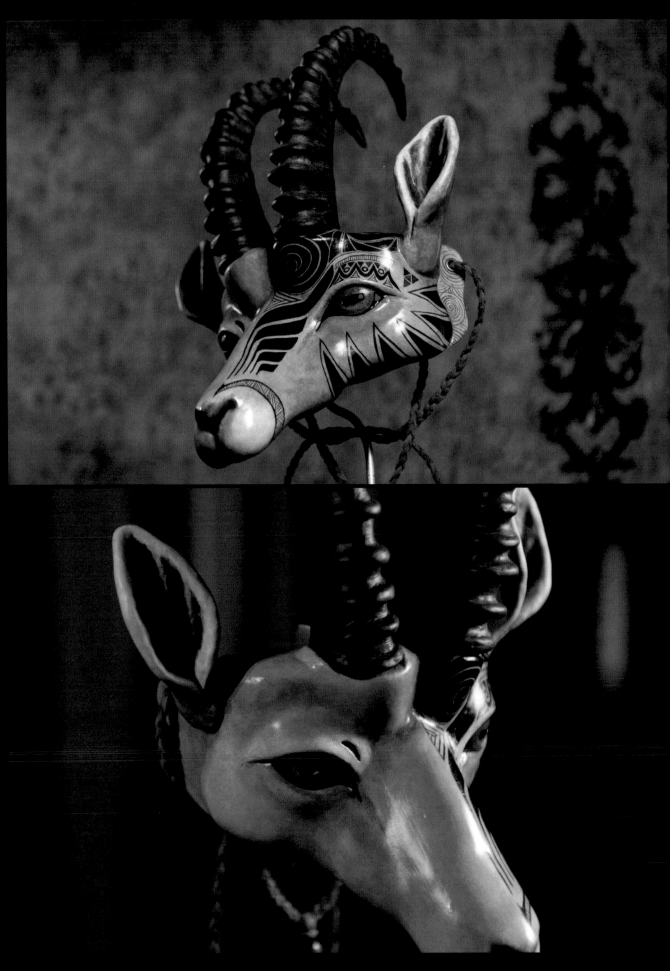

羱羊面具的製作 Cassandra [華山虎]

▌材料和工具

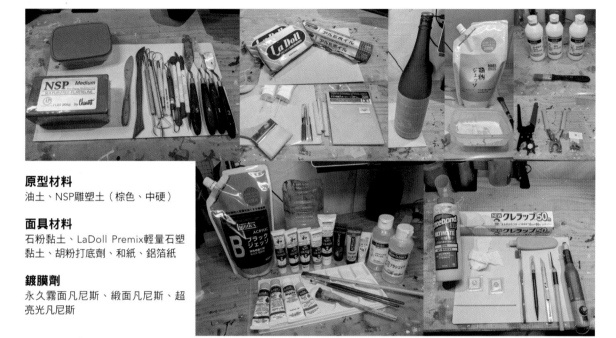

原型材料
油土、NSP雕塑土（棕色、中硬）

面具材料
石粉黏土、LaDoll Premix輕量石塑黏土、胡粉打底劑、和紙、鋁箔紙

鍍膜劑
永久霧面凡尼斯、緞面凡尼斯、超亮光凡尼斯

塗料
黑色打底劑、緩乾劑、不透明壓克力顏料（藍鼠色、紅墨色、藍墨色、芥末色、煤精黑、黃色）、壓克力顏料（凡戴克棕、暖灰色）、麗可得soft柔質（永久茜紅HUE、猩紅色、酞菁綠）、麗可得regular硬質（鋅白）

工具
塑膠容器、黏土板、木刀、黏土刀、細工棒、調色刀、保鮮膜、排筆刷、細筆、平筆、調色盤、一升瓶（瓶身貼一圈遮蓋膠帶）、金屬銼刀、砂紙（800號）、海綿砂紙（320號、400號、600號）、牙刷、手持砂輪機、牛皮紙膠帶、美工刀、竹籤、磁鐵、筆刀、木工用接著劑、糨糊、Brush Aid洗筆液、打孔鉗、扣眼打孔鉗、扣眼、蝴蝶夾、皮繩、剪刀、模型鋸、遮蓋膠帶、牙籤

COMMENTS

這件作品是受到客戶委託的訂製面具。訂製需求是「以努比亞羱羊為主題」以及「在上半部排列羊角並呈圓弧狀的構圖」。面具設計的具體想法是保留動物原有的特徵，並且將臉寬和眼睛位置比照人類的尺寸。

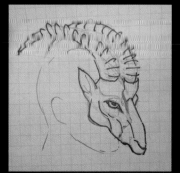

努比亞羱羊
主要棲息在阿拉伯半島到非洲東北部的山羊屬動物

原型和翻模

● 將石粉黏土黏貼在原型上，製作出臉的本體

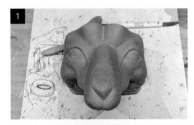

依照設計圖用油土製作原型。使用塑膠容器當填充物。

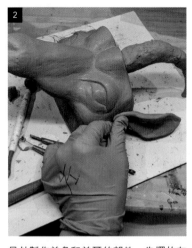

另外製作羊角和羊耳的部件。先擺放在組裝的位置比對尺寸大小。

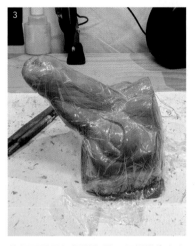

整個原型用保鮮膜包覆，保鮮膜沒有和原型緊密黏貼就無法完整翻模，所以要緊密黏貼。多少會產生皺紋，但不影響後續作業。

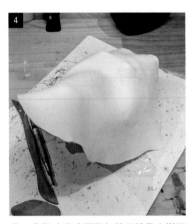

用一升瓶（玻璃酒瓶）將石粉黏土擀平至約3mm的厚度。邊緣的黏土會裂開，所以切除後，再將整張黏土完全覆蓋住原型。

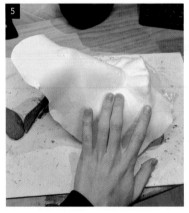

用手按壓，讓黏土和原型緊密貼合。建議從原型的中央往外側貼合。

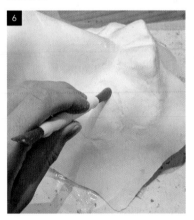

眼周和眉心的部分用細工棒按壓使其緊密貼合。

My favorite

Chavant
NSP 雕塑土 棕色、中硬

PADICO
LaDoll Premix 輕量石塑黏土

【左邊照片】
NSP雕塑土的硬度會隨溫度產生變化，所以只要加熱軟化就變得容易塑形，脫模時（因為冷卻後會變硬）形狀不易崩壞，很適合用來製作原型。延展性佳，細節部位也很容易微調，這些都深得我心。

【右邊照片】
因為黏土的紋路細緻，很容易提高作品的完整度，又很輕巧，所以完成的面具很好配戴。

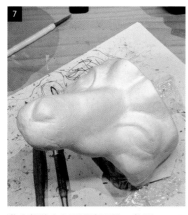

7

黏土都貼合在原型表面後，放置 1～2
天等待乾燥。

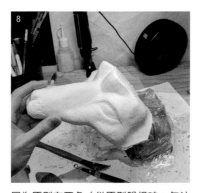

8

因為原型有死角（從原型脫模時，無法
只從一個方向脫模的形狀），如果用力
剝離會毀壞臉部。因此要在黏土還有點
軟度的狀態下，慢慢往外拉開。

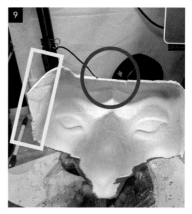

9

修補脫模時產生的裂痕和變形。紅色圈
起部分用水沾濕後補上黏土，黃色框起
部分等完全乾燥後用美工刀或模型鋸削
掉。

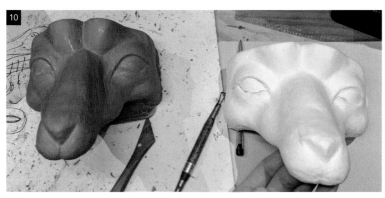

10

從原型翻模成功的樣子。

COMMENTS

這次的作品只需製作一個，所以
用「凸模」的方式翻模，雖然翻
模的形狀精緻度較低，但是步驟
較簡便。如果要求形狀的精緻
度，而且需要製作數張面具時，
請使用矽膠或石膏，將凸模翻轉
做出「凹模」。

▌雕塑和部件製作

◉ 羊角製作

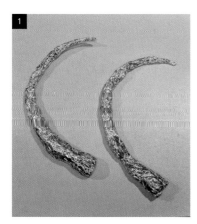

1

使用約 2 m 的鋁箔紙做出 2 支羊角。因
為這個要當成填充物，所以要做得比成
品再細一圈。

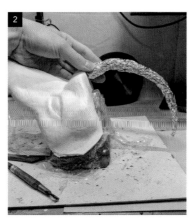

2

將填充物放在臉的本體上，確認並且調
整尺寸和彎曲程度。

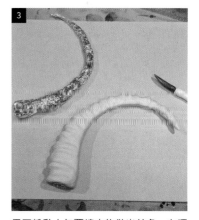

3

用石粉黏土包覆填充物做出羊角。在環
節的部分添加黏土做出凹凸狀。

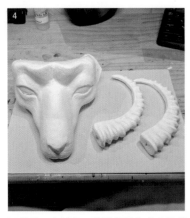

再做另一支羊角，將羊角製作成手觸碰時不會刺手的程度，然後讓黏土乾燥。

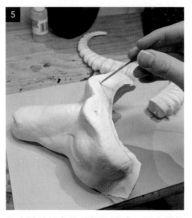

在本體的羊角位置標註記號，用金屬銼刀或手持砂輪機開孔。

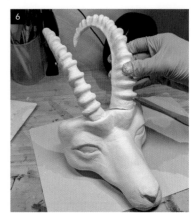

調整羊角的位置和角度後，決定軸心接合的位置。

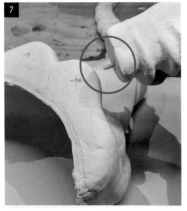

將竹籤刺進羊角內側（和臉的本體接合的位置），約留下 3 cm 的長度。

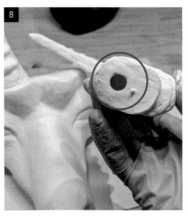

竹籤的旁邊埋進磁鐵。另一支羊角也穿進竹籤和埋入磁鐵，然後讓 2 支羊角完全乾燥。

COMMENTS

羊角和臉的本體接合後，面具的尺寸會變大，比較不方便搬運和收納，所以做成可以將羊角拆解的樣式。接合部分因為有竹籤和磁鐵，所以可以方便拆解。當成面具配戴時則不容易脫落。

● 臉部表面和羊角的處理

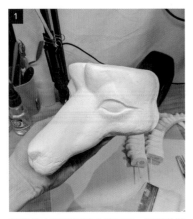

將臉的本體用海綿砂紙打磨。從粗的海綿砂紙（320、400、600號）開始使用到細的海綿砂紙打磨，使表面平滑。

在集塵區打磨。這是我自製的集塵區，旁邊橫放一台空氣清淨機，並且將周圍框住，再加上照明。

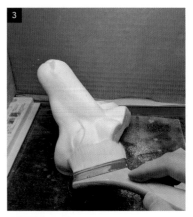

細微處和溝槽用折起的砂紙（800號）或金屬銼刀打磨，再用刷子刷去粉塵。

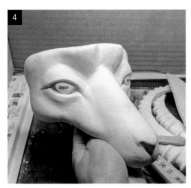

4

在眼睛開孔位置標註記號。

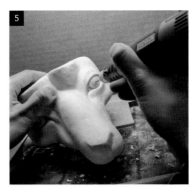

5

用手持砂輪機開孔。

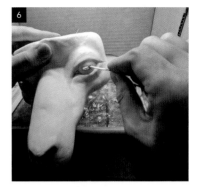

6

用金屬銼刀修整切面。

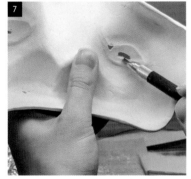

7

內側的眼睛也用筆刀修整。

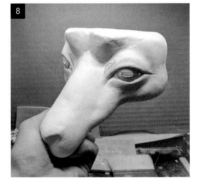

8

兩眼都開孔完成。

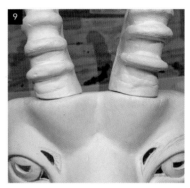

9

將羊角插入臉的本體時，兩者之間會產生空隙，所以要填補這個部分。

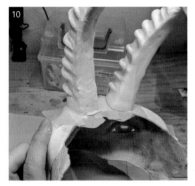

10

在臉的本體黏貼遮蓋膠帶。※如果不黏貼遮蓋膠帶，羊角和臉的本體就會相黏。

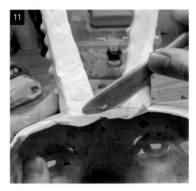

11

在空隙部分慢慢補上黏土，再用黏土刀整平。

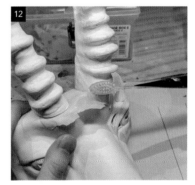

12

臉和羊角的接合面再補上一個環節。用沾濕的牙刷將表面刷粗（讓表面變得粗糙）。

13

用黏土做出羊角的環節，用沾濕的牙刷將接合面刷粗。

14

將環節黏接在羊角上，用黏土刀整形，使整體顯得自然一體。

15

另一支羊角也重複步驟10～14，填補羊角和臉的本體之間的空隙。

● 內側的補強和擴展

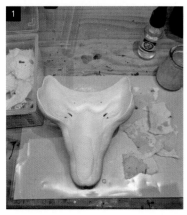
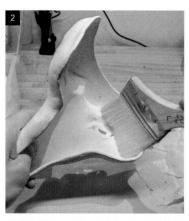
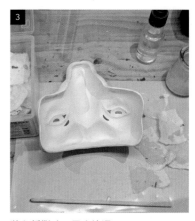

如果只用石粉黏土製作，即便很少發生，但是若產生裂痕時，會慢慢裂開容易造成面具的破損，所以要在內側黏貼和紙補強。

黏貼和紙前，用乾的排筆刷掉削磨的粉塵。

將和紙撕碎，用水沾濕。

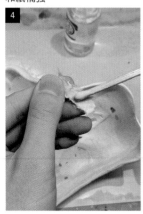
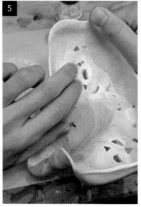
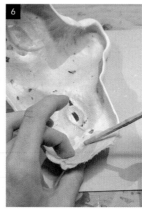
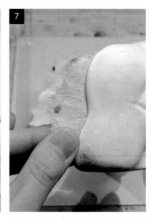

將木工用接著劑、糨糊和水用5：4：1的比例混合（以下簡稱黏膠）。將黏膠塗抹在和紙後再黏在面具內側。

請注意這時不要摩擦和紙，一旦磨擦，紙張會起毛而破爛，所以用手指按壓黏貼。

接著在兩邊也黏上和紙加寬。

重複黏貼約10張和紙並且超出臉的本體，增加強度。

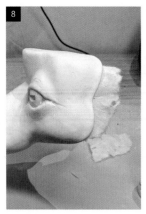
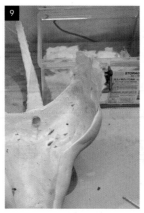
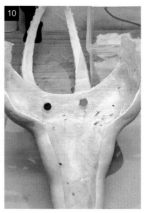
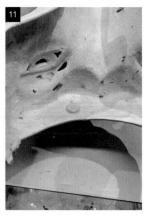

黏貼完成的樣子。和紙乾燥後確認強度，如果不牢固就再繼續黏貼。

黏膠完全乾燥後，用剪刀修剪邊緣，修整形狀。

裝上將羊角和臉的本體固定時所需的磁鐵。

在磁鐵上覆蓋石粉黏土與和紙固定。

● 羊耳製作

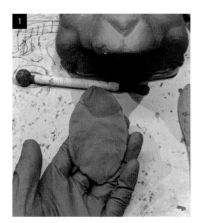

將油土擀薄,做成葉片型。

將葉片的一邊捲成圓筒狀。

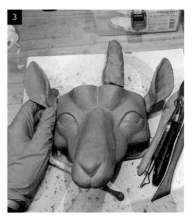

貼附在臉的原型上確認大小、角度、和羊角的比例。

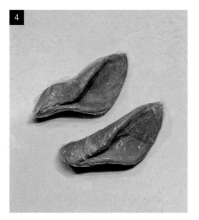

兩支羊耳製作完成後,用保鮮膜包覆不要留有空隙。

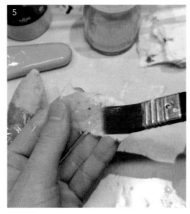

為了方便從原型剝離,紙漿的第1層只用水黏貼和紙(用水黏貼)。

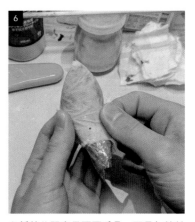

和紙彼此間盡量不要重疊,而是無縫並排連接。只有耳背用水黏貼,耳朵內側不要黏貼和紙,繼續下一個步驟。

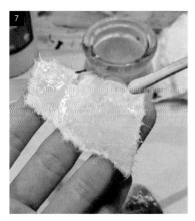

第2層是黏貼塗有黏膠的和紙(用黏膠黏貼)。將和紙輕輕沾濕後再塗上黏接就不容易剝離。

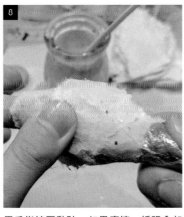

用手指按壓黏貼。如果摩擦,紙張會起毛降低黏著度,還請小心。

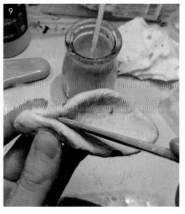

耳背黏貼完成後,耳內也依照步驟5～8用水黏貼(第1層)及用黏膠黏貼(第2層)。

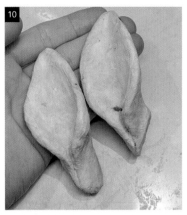

全部表面都黏貼完成後先等待乾燥。完全乾燥後，大約用黏膠重複黏貼7層並且等待乾燥，如此和紙的黏貼作業就完成了。

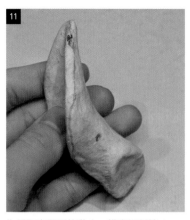

為了取出原型的黏土，描出切割線。

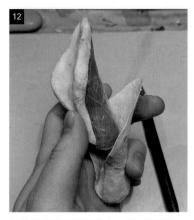

用筆刀割開並取出黏土。黏土取出後，和紙塗上黏膠黏貼包覆在切面上。

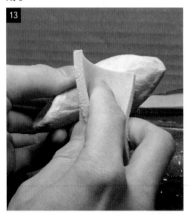

從粗的海綿砂紙（320、400、600號）使用到細的海綿砂紙打磨，使表面平滑。

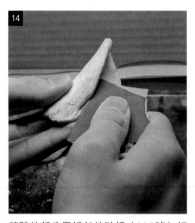

縫隙的部分用折起的砂紙（800號）打磨。

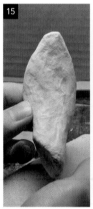

左邊是打磨前，右邊是打磨後，可看出表面變得平滑。

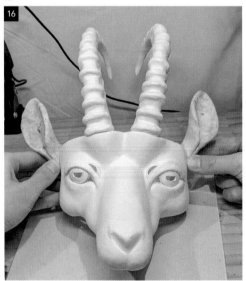

兩耳都打磨完成後，決定羊耳接合的位置，在臉的本體標註記號。

COMMENTS 紙漿的表面粗糙不好上色，也會影響成品的外觀，所以要用心打磨。

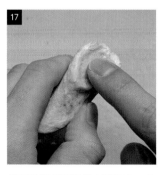

羊耳的凹處和臉的本體接合，在底部塗上糨糊。

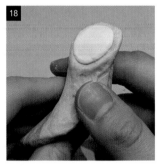

在黏膠半乾的狀態下，添加上一撮石粉黏土。

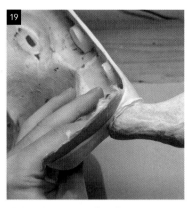

19

將臉本體的接合面稍微沾濕後，用力按壓羊耳黏合。將石粉黏土稍微擠壓出來的力道剛好。

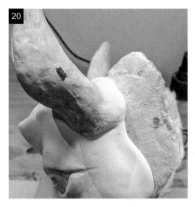

20

用黏土刀修飾擠壓出來的黏土，使接合處顯得自然，並等待乾燥。

21

為了讓臉的本體和羊耳緊密黏合，用黏膠黏貼和紙，覆蓋隱藏住石粉黏土的部分。黏膠完全乾燥後，從粗的海綿砂紙（320、400、600號）使用到細的海綿砂紙打磨，使表面平滑。

最後修飾

● 塗色

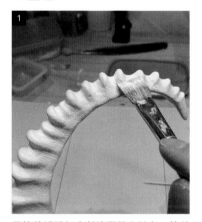

1

用筆將胡粉打底劑塗滿整支羊角，等待完全乾燥。乾了後再塗第 2 次。

2

趁第 2 次塗的胡粉打底劑尚未乾燥時，用牙籤或牙刷刷出細細的細紋，以便做出努比亞獠羊的羊角質感。

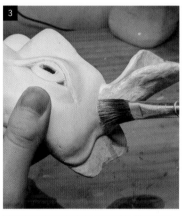

3

臉和羊耳都塗滿胡粉打底劑並等待乾燥。

My favorite

麗可得　胡粉打底劑

這款產品比日本畫用的胡粉還好用，色調比一般的打底劑沉穩，所以當我希望上色時仍能透出底色時，這是一個不可缺少的材料。

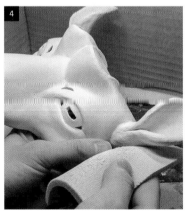

4

胡粉打底劑完全乾燥後，用海綿砂紙打磨。羊耳部分凹凸明顯，使用320號打磨，臉的部分則使用600號。

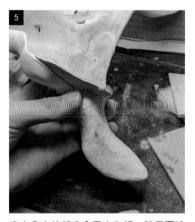

5

磨去凸出的部分會露出和紙。請反覆塗上胡粉打底劑和打磨，直到看不到和紙。

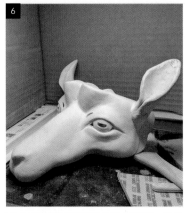

再次將整張面具塗滿胡粉打底劑，並且使其完全乾燥。眼睛的開孔也會附著胡粉打底劑與和紙，所以要用金屬銼刀和美工刀修整開孔。

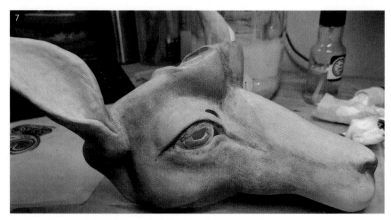

【底色】將暖灰色和鋅白的壓克力顏料混合後塗滿整張面具。
【耳內和鼻尖以外的部分】在底色混入芥末色壓克力顏料後，再加上猩紅色壓克力顏料，塗上帶點紅色調的顏色。
【鼻尖和陰影部分】藍鼠色壓克力顏料中混合暖灰色壓克力顏料後上色。
【眼睛】塗上芥末色壓克力顏料和酞菁綠壓克力顏料。

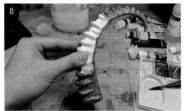

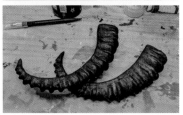

為了做出羊角的厚重感和質感，用黃土色系的壓克力顏料塗出斑駁感後，疊加上茶色系的顏料。

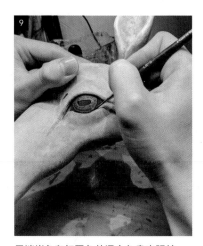

用消炭色和紅墨色的混合色畫出眼線。

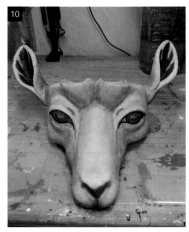

用白色顏料塗在羊耳、眼瞼、鼻尖。為了表現出耳內毛茸茸的質感，塗上淡淡的黑色顏料後暈染開來。

My favorite

麗可得
● 黑色打底劑
● 永久霧面凡尼斯
● 超亮光凡尼斯
● 緞面凡尼斯

麗可得
● 緩乾劑
● 壓克力顏料soft柔質（永久茜紅HUE、猩紅色、酞菁綠）
● 壓克力顏料regular硬質（鋅白）

顏料很常使用到透明色。不透明顏料不容易疊加色彩，但是麗可得的透明色可以漂亮透出下層的顏色，所以可以重疊上色呈現出充滿韻味的色調。另外，只用水溶解顏料不容易薄塗上色，但是使用了緩乾劑就可以畫出均勻延展的顏料色彩。

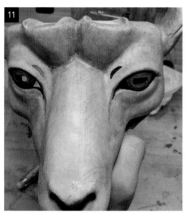

在臉部描繪圖騰底稿。

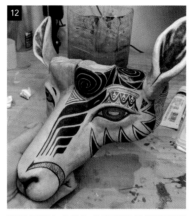

用黑色混合少許灰色和茶色的顏料描繪圖騰。

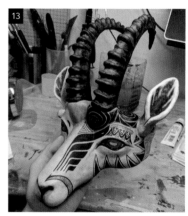

將羊角接合，確認圖騰的整體協調。

用打孔鉗開孔，再用扣眼打孔鉗裝上扣眼。

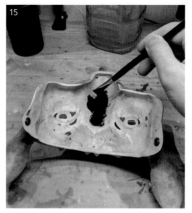

用黑色打底劑塗滿內側。這時請注意不要讓打底劑從眼睛開孔溢出。

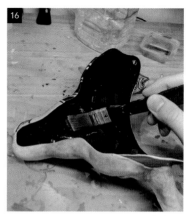

打底劑乾了後，塗上塗膜保護劑。這個部分使用消光的「永久霧面凡尼斯」。

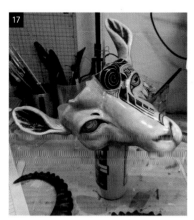

面具表面也塗上塗膜保護劑。眼球使用增豔的「超亮光凡尼斯」，其他部分則使用半消光的「緞面凡尼斯」。

製作配戴面具的繩帶。用蝴蝶夾固定3條1m的皮繩，編成三股辮。編出2條。如果使用超過1.5m的皮繩可以只做1條。將2條皮繩相接，做成裝飾。將繩結下方的繩帶鬆開成流蘇裝飾。

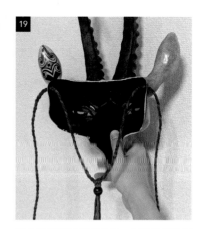

將皮繩穿過兩側開孔後，在邊緣打結即完成。

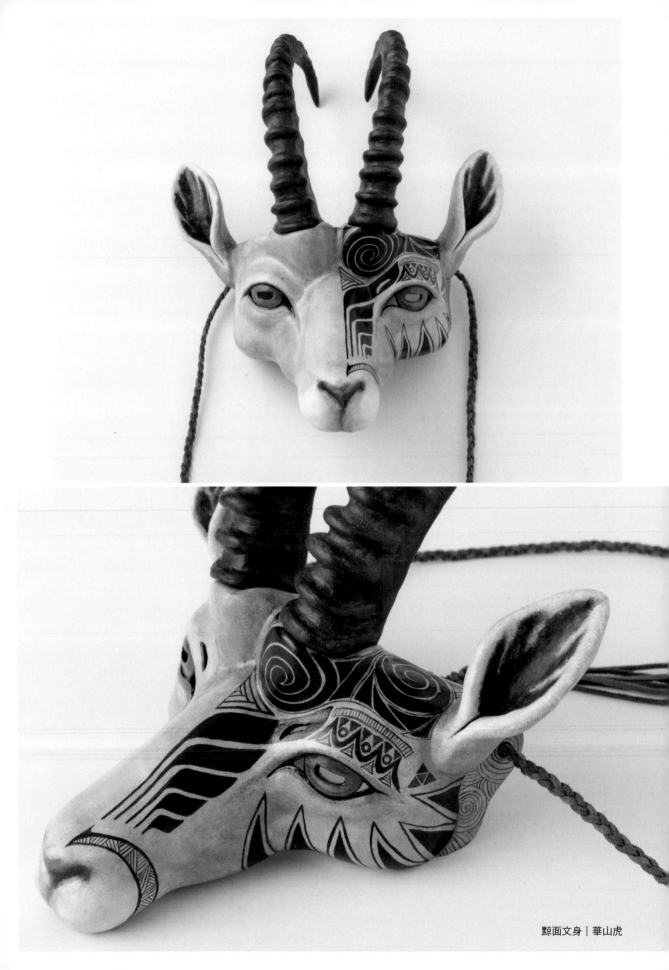

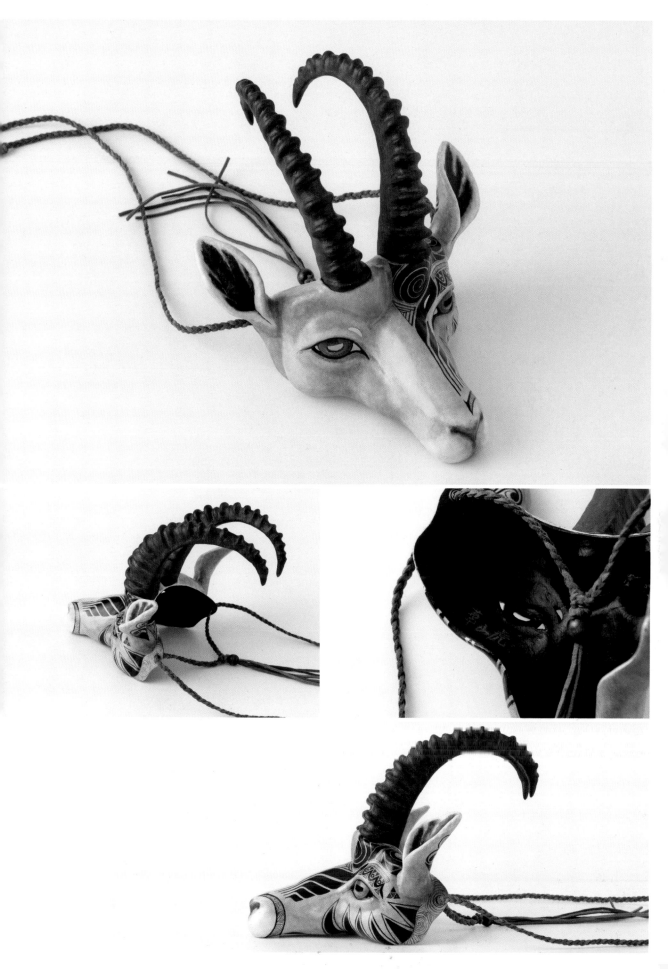

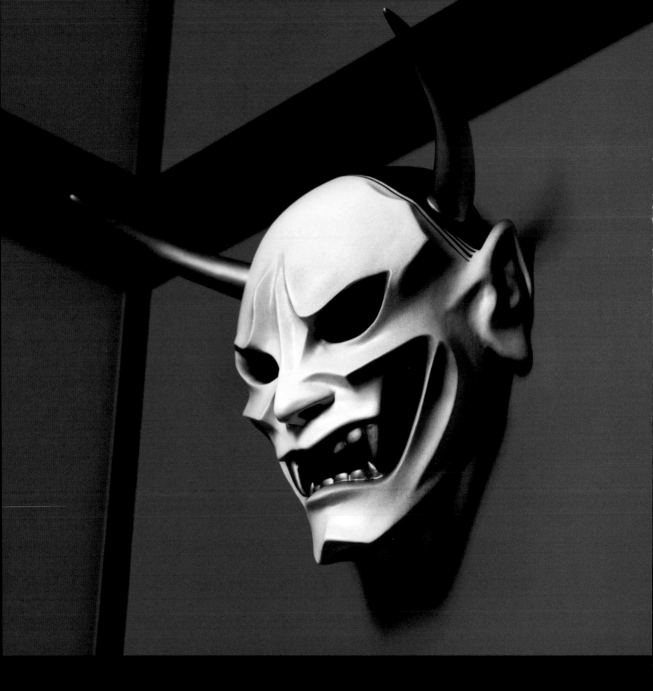

般若之面
WATANABE WORKS

■ 材料

石粉黏土

Profile
使用石粉黏土原創設計出以妖怪、靈獸、動物等為主題的面具。作品主要在設計展和TOKYO MASK FESTIVAL展出和銷售。
HP https://watanabeworks.com/
Twitter @watanabe_works4

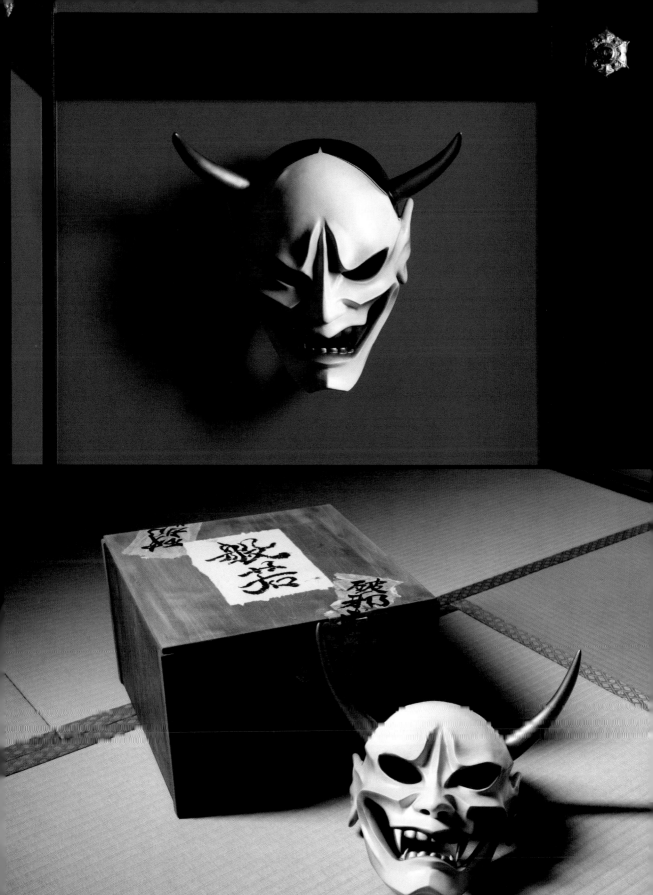

般若之面的製作 [WATANABE WORKS]

材料和工具

基底和面具的材料
保麗龍、石粉黏土以及
Premier高級輕量石塑黏土

打底劑
補土（白色、灰色）

塗料
噴漆（紅色、紫色、藍
色、黑色、灰色、金色、
黑色、霧面白）、Creative
color噴漆（消光透明保護
漆）、塑膠模型用壓克力
塗料（黑色、米色、白
色、紅色、金色）、塑膠
模型用壓克力塗料溶劑

工具和其他
精密細工用抹刀、黏土
刀、調色刀、細部研磨工
具（自製）、金屬銼刀、
雕刻刀、小型美工刀、美
工刀、保麗龍切割器、金
屬線（直徑1.6mm）、補
土、鉛筆、麥克筆（黑
色、紅色）、鉗子、尺、
海綿砂紙（80～1000
號）、轉盤、外卡圓規、
手持砂輪機、防粉塵口
罩、桿棍、木板（5mm厚
x2條）、薄刃刀、塑膠
板、手套、遮蓋膠帶、
筆、噴槍、翻模盒、脫模
劑、雷射墨線儀

製作基底

● 用保麗龍做基底填充物

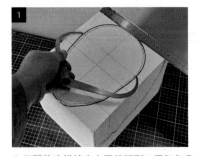

在保麗龍塊描繪出自己的頭型，用紅色畫
出扣除黏土厚度的線。這一面是內側。

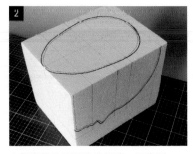

在保麗龍的兩側畫出側臉，和步驟1一
樣，用紅色畫出扣除黏土厚度的線。

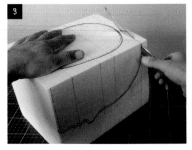

首先大致削掉多餘的部分。因為保麗龍
較厚，所以使用電熱型保麗龍切割器切
出一半深的切口後，再用薄刃刀削切。

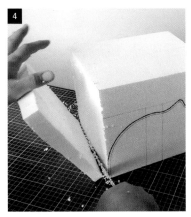

削切後的樣子。

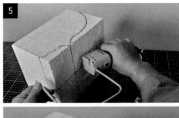

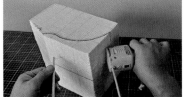

側面多餘的部分也一樣用電熱型保麗龍切割器削切。

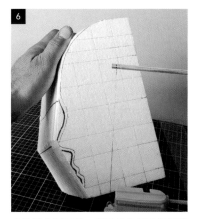

多餘部分削切後，側面就會呈這樣的形狀。

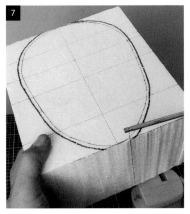

接著用電熱型保麗龍切割器削切內側多餘的部分。

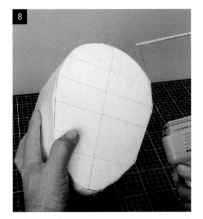

一開始先大致依照標記線削切，再削掉細部多餘的部分。

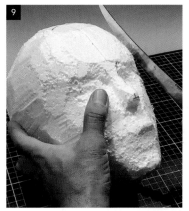

臉部用刀片型的保麗龍切割器繼續削切步驟 8 中剩餘的部分。

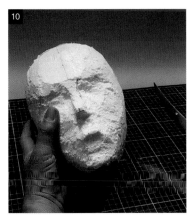

因為上面還會再添加黏土，所以削至比基本臉部小一點的尺寸即完成。

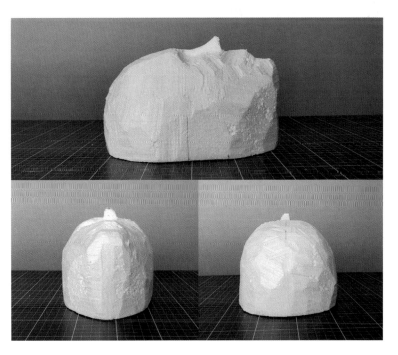

基底製作

● 覆蓋黏土

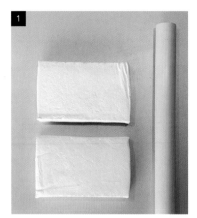

使用 2 塊300g石粉黏土。

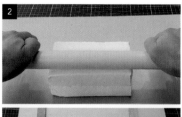
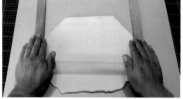

將 2 塊黏土重疊擀開。為了讓整體厚度一致，在兩側放置5mm厚的木條再用桿棒擀平。

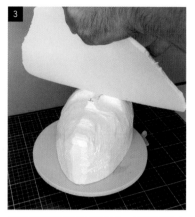

將保麗龍基底放在轉盤上，再輕輕放上擀平的黏土。

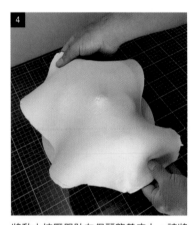

將黏土按壓服貼在保麗龍基底上，請將空氣壓出。

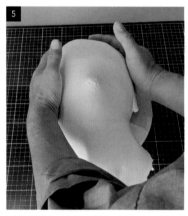

這時候請注意用力按壓時不要讓厚度變薄。

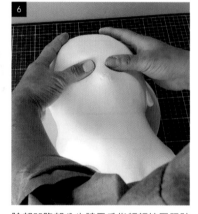

臉部凹陷部分也請用手指輕輕按壓服貼基底。

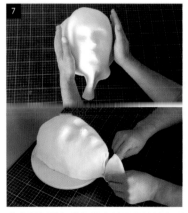

黏土都服貼在整個基底並且調整輪廓形狀後，切掉多餘的黏土。

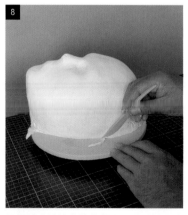

沿著輪廓切掉多餘的黏土。這時請注意要讓黏土和保麗龍緊密黏合，不可產生空隙。

My favorite

Premier 高級輕量石塑黏土

我最喜歡的一點是它容易塑形，乾燥後只要加水就能輕易加工，打磨後表面極為平滑。另外，乾燥後又輕又牢固，所以最適合當成製作面具的材料。

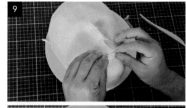

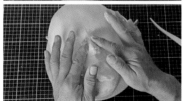

捏出鼻子以及嘴巴的形狀。因為這是基底，所以還不需要做出鼻翼凹陷的形狀和鼻孔等細節。

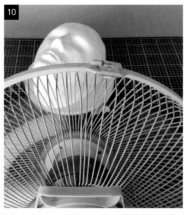

塑形完成後，用電風扇吹乾大約 2 天使其乾燥。※用暖風吹乾，黏土會收縮龜裂，所以請用冷風吹乾。

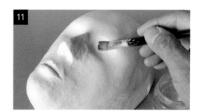

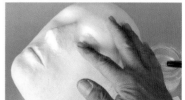

黏土乾了後，捏出眼瞼和顴骨的形狀。在想添加黏土的部位用筆沾水塗濕，添加黏土後用手指塑形，再用電風扇吹乾。

用外卡規和外卡圓規測量各部位的尺寸。尺寸太小的部分用步驟11的方法添補黏土，尺寸太大的部分用海綿砂紙（120號）削磨。

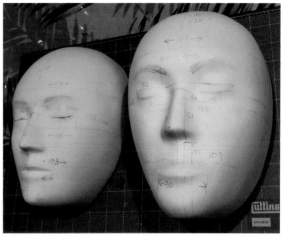

測量自己臉的尺寸。女性和男性大約有 5～10mm 的大小差異，所以請測量出正確的尺寸。※照片是我一般在製作面具時使用的男女基底。

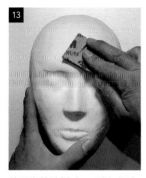

使用海綿砂紙（120號）打磨表面使其平滑。一直使用到1000號的砂紙修整表面。

一邊打磨，一邊確認整體，如果表面有凹洞，用黏土刀填補沾了水的黏土。

黏土收縮底部會露出大約 2～3 mm 的保麗龍基底。如果在意這一點，請再添補黏土。

POINT

石粉黏土的特性是水分蒸發會收縮。凹陷或變窄的部分依照步驟14的方法添補黏土。

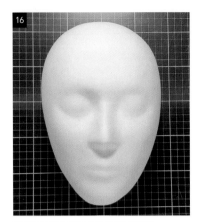

表面至少要打磨至這樣的平滑度。

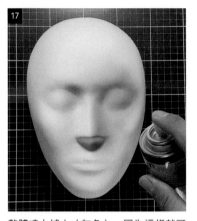

整體噴上補土（灰色）。因為這樣就可以讓貼合表面的黏土剝離下來，可以當成重複使用的面具基底。

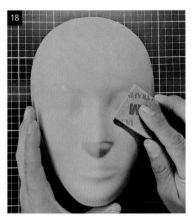

補土乾了後，用海綿砂紙（1000號）打磨。之後再用補土（灰色）重複噴塗2～3次。

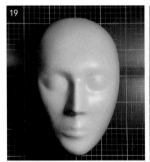

補土完全乾燥後即完成。

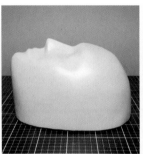

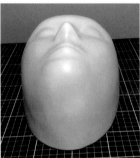

POINT 噴上補土後，表面會形成一層樹脂，所以不會沾黏石粉黏土。乾燥後若要修復損傷和孔洞，請使用塑膠模型用的補土。

▌面具製作

◉ 用黏土塑形

依照底稿做出面具的造型。

決定面具製作的深度，在基底黏貼遮蓋膠帶標註記號。

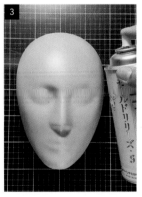

為了方便將做好的面具從基底脫膜，在表面噴上一層脫模劑。

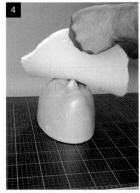

將石粉黏土（300gx2塊）擀成5mm的厚度，覆蓋在基底表面。※請參照第54頁步驟1～3。

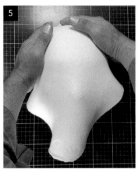
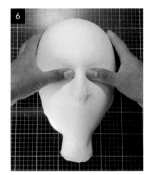
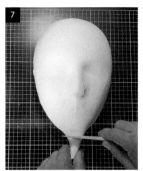
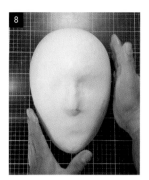

讓黏土和基底密合服貼。請小心用力按壓時不要讓厚度變薄。

眼睛和鼻子的部分也要仔細貼合。

切掉多餘的黏土。

調整整體的形狀。

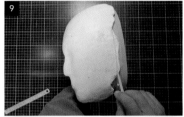
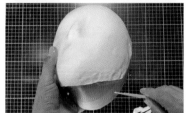
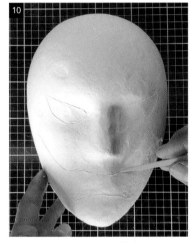
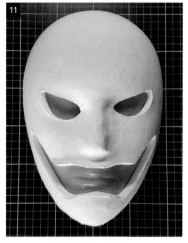

沿著遮蓋膠帶削掉多餘黏土。

用刮刀畫出眼睛和嘴巴的輪廓線。

用刮刀沿著輪廓線割開黏土。

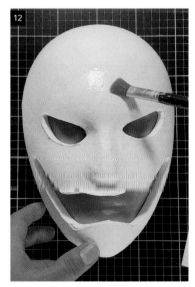
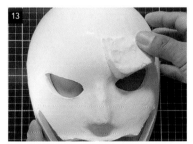
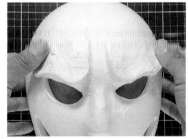
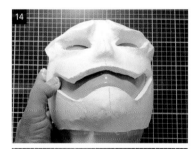
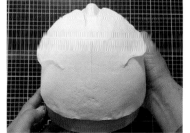

眉毛塑形。用筆將水塗抹在要添加黏土的部位。

因為想讓左右眉毛大小一致，所以事先量秤左右邊分別要添加的黏土重量。

從各個角度確認眉毛是否對稱。

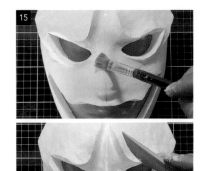

鼻子塑形。用筆將水塗抹在要添加黏土的部位，用刮刀調整形狀。

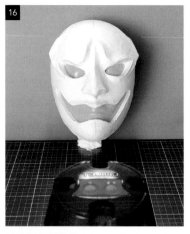

使用雷射墨線儀確認下巴的中心，標註記號。

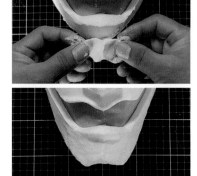

為了左右對稱，添加黏土，調整形狀。

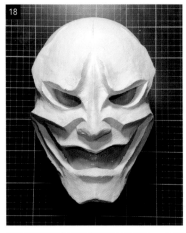

捏出臉頰到嘴巴的皺紋紋路形狀。在眼睛下方添加黏土，保持左右對稱。

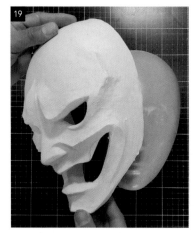

黏土乾了後，從基底脫模。這個時候如果內側還處於半乾的狀態，請放回基底用電風扇吹乾約 2 天。

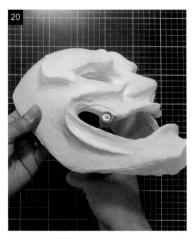

用手持砂輪機削掉多餘部分整形。

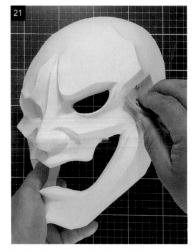

用海綿砂紙（120號）大略打磨、調整凹凸形狀，並且一直打磨至使用600號的砂紙。

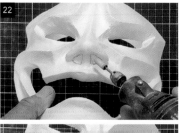

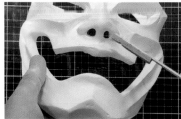

用手持砂輪機開出鼻孔，再用削磨細微處的海綿砂紙或金屬銼刀削磨。

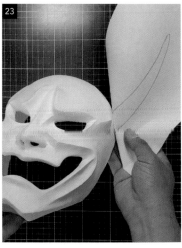

在紙張描繪出角的形狀，製作角的紙型。

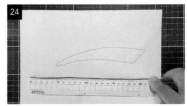
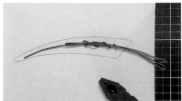

金屬線依照紙型裁切後彎曲，下端要留下約 5 cm 的長度。製作 4 條並且纏繞一起，再依照角的形狀彎曲。用相同的方法製作另外一支角。

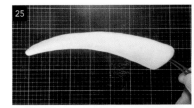
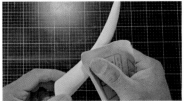

用黏土捲繞包覆金屬線塑形。乾燥後用 120～1000 號的海綿砂紙調整形狀。用相同方法做出另外一支角。

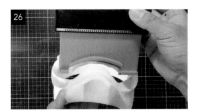

製作牙齒和獠牙的部件。將翻模盒比對牙齒部分測量彎度和大小。將石粉黏土擀成 5 mm 的厚度，再依照大小做成板狀。

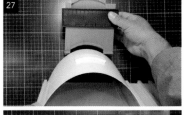

依照翻模盒測量的彎度，先彎曲塑膠板。將牙齒部分的石粉黏土貼合在塑膠板上乾燥。

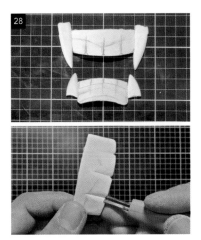

用雕刻刀雕出牙齒和獠牙的形狀。

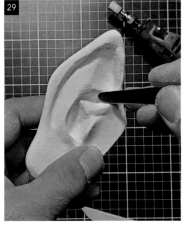

製作耳朵部件。黏土乾燥後用海綿砂紙打磨。

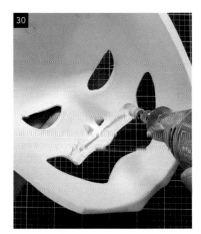

用手持砂輪機從面具內側鑿出嵌合牙齒部件的凹槽。

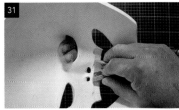

用海綿砂紙（80號）大略打磨，並且用筆塗上一層水後，在整個凹槽黏上厚 2～3 mm 的黏土，接著用筆在表面塗上一層水，再將牙齒部件按壓嵌合。

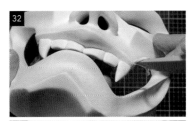
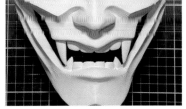

用刮刀將擠壓出來的黏土清除乾淨。用相同的方法組裝下排牙齒。

耳朵部件也用相同的方式將黏貼部位大略地打磨之後，塗上一層水再黏上厚2～3mm的黏土固定。

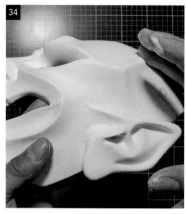

撫平調整耳朵周圍的黏土。

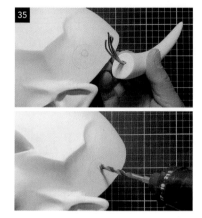

在組裝角的位置開孔。

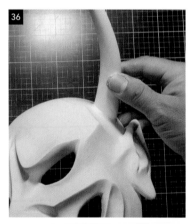

將角部件的金屬線部分穿過開孔。

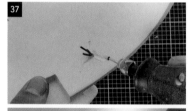
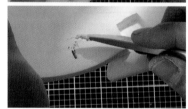

在內側鑿出溝槽，並且將金屬線彎折在溝槽內後，添加黏土固定。

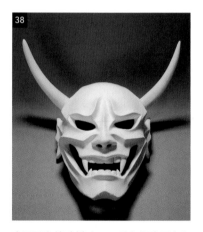

表面用海綿砂紙（1000號）打磨至完全平滑，面具（塗裝上色前）即完成。

▌塗裝上色

◉ 用噴罐和噴槍塗裝修飾

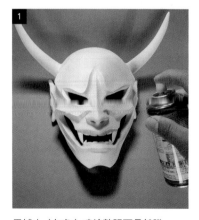

用補土（灰色）噴塗整張面具鍍膜。

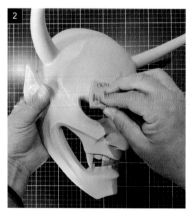

用海綿砂紙（1000號）打磨後，再次噴塗補土（灰色）。

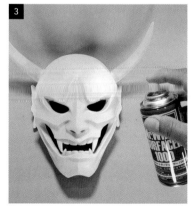

用補土（白色）噴塗後，打底作業完成。

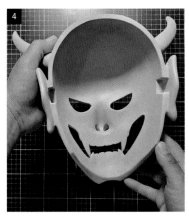

內側也重複步驟 1 ～ 3 打底。

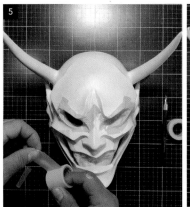

用遮蓋膠帶遮覆眼睛、牙齒和角的部分，準備上色。不想上色的範圍較大時，可以如右邊照片一樣，覆蓋塑膠袋遮覆。

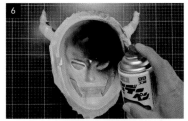

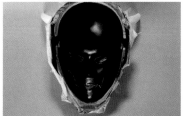

內側噴塗 3 次噴漆（黑色）。

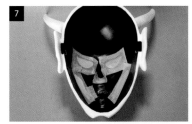

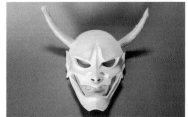

替表面上色時，需遮覆內側眼睛、鼻子和嘴巴的部分。角的部分也要先遮覆。

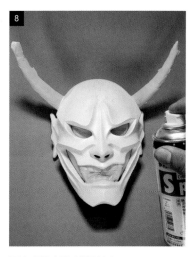

再次噴塗噴漆（霧面白）。

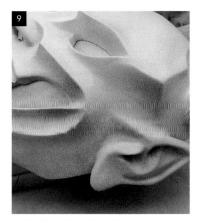

為了呈現有深度的色調，再次噴塗（紅色、紫色、藍色、黑色、灰色等顏色）。在表面四處隨意噴塗各種顏色後再噴塗霧面白。

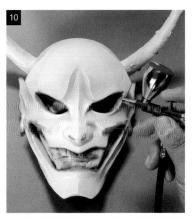

用噴筆將眼周塗黑，用紅色塑膠模型用的壓克力塗料為嘴巴周圍上色。

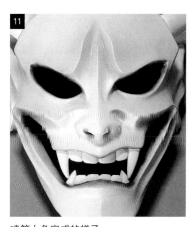

噴筆上色完成的樣子。

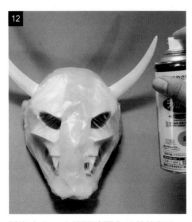

替角上色。大範圍遮覆角以外的部分，再噴塗噴漆（金色）。

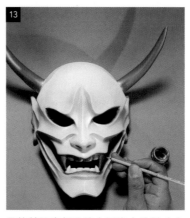

用筆替牙齒部分塗上壓克力塗料（金色）。

替頭髮部分上色，大範圍遮覆頭髮以外的部分。

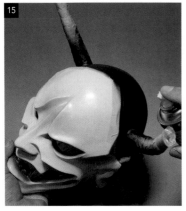

噴塗噴漆（黑色）。

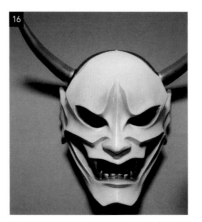

最後為了保護上色的部分，噴上一層 Creative color噴漆（消光透明保護漆）即完成。

My favorite

我很喜歡在面具製作的最後階段使用這款噴漆，因為它很適合用於最後的消光作業，能在表面形成保護，維持美麗的色彩。

Asahipen
Creative color噴漆
消光透明保護漆

Other Works

任何一個作品的製作材料和工序都與「般若之面」相同。「森林守護神」的尖角部分也和「般若之面」的角一樣，將黏土捲繞金屬線製成。

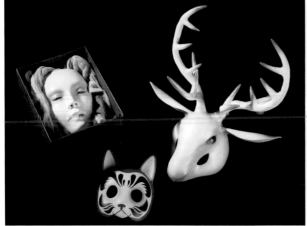

由左開始順時鐘依序為「雪女」（2020年）、「森林守護神」（2018年）、「貓達摩」（2020年）。

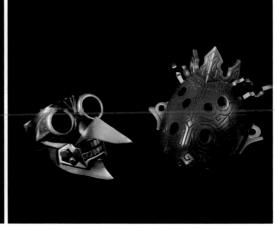

左為「瘟疫醫生面具」（2020年），右為「繩紋火焰王」（2020年）。

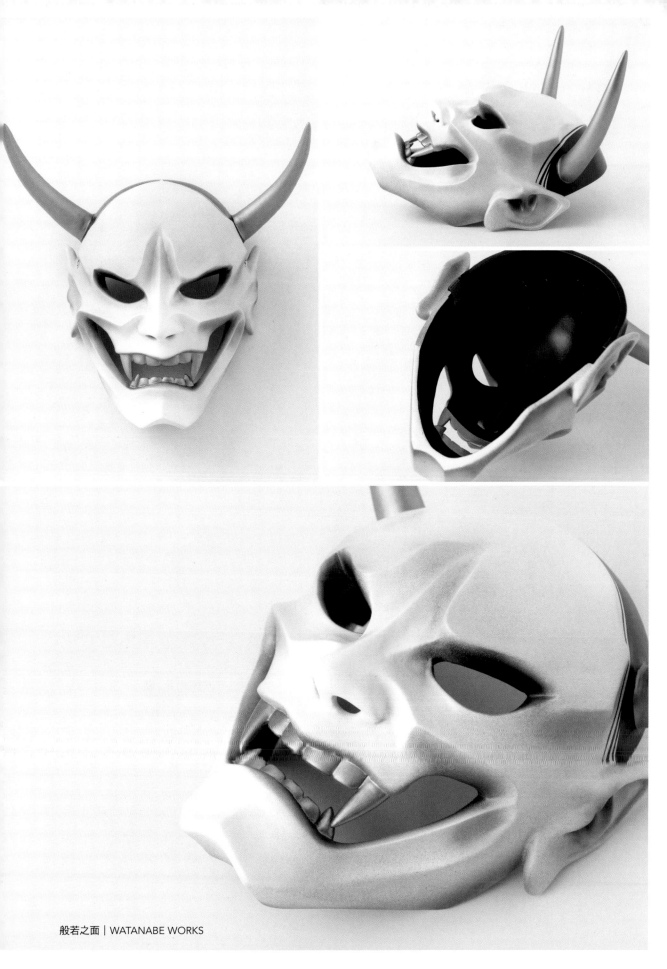

般若之面 | WATANABE WORKS

大型貓科的骷髏面具

ranzo creative

▮材料

玻璃纖維強化塑膠樹脂

Profile

他創作了各種宛若來自噫黑奇幻世界的作品，反覆嘗試創作和試驗，並且將作法公開於YouTube和部落格，也會不定期在ＢＡＳＥ電商平台銷售作品。

Blog
https://ameblo.jp/ranzo-channel
YouTube https://www.youtube.com/c/RANZOchannel
Instagram ranzo_channel

骷髏面具的製作 [ranzo creative]

材料和工具

原型材料
人頭模型（翻模自己胸部以上的人型）、油土

面具材料
玻璃纖維強化塑膠樹脂、硬化劑、玻璃纖維、紙黏土

塗料
噴漆塗料（白色、黃土色、黑色）

工具
塗料密著劑、木工用接著劑、中性洗劑、氣動砂輪機、砂輪機、噴筆、噴槍、筆、滾筒刷、桿棍、養生膠帶、剪刀、保鮮膜、尺、密封條、砂紙

原型製作
◉ 用黏土製作原型

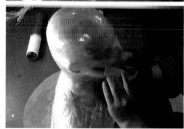

用保鮮膜包覆人頭模型。在面具翻模部分（頭～臉）黏上養生膠帶。

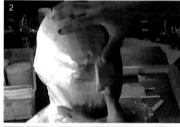
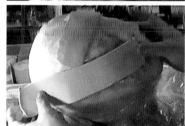

油土用桿棍擀平後一片一片黏在人型。

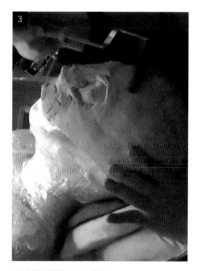

用滾筒刷擀平凹凸部分。

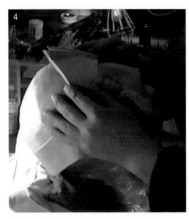

想將額骨部分做成較為突出的形狀，所以要再添加黏土。

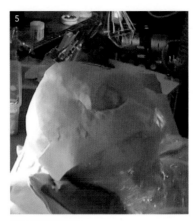

將接縫按壓撫平。

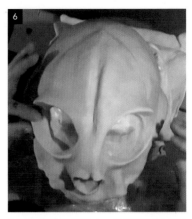

在眼睛周圍添加黏土，塑形出骨骼的形狀。

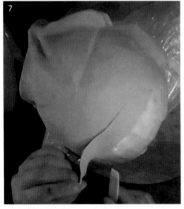

頭部後面也用相同方式黏貼黏土，用滾筒刷撫平接縫。

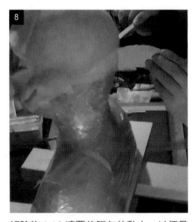

切除約 1／3 遮覆後腦勺的黏土，以便帶面具時不易晃動又方便穿脫。

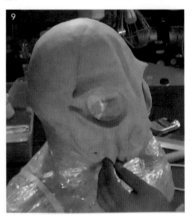

用黏土做出獠牙部件的原型，但是不在這個階段接合。

▌翻模

◉ 用玻璃纖維和樹脂翻模

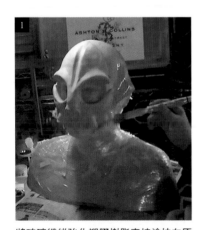

將玻璃纖維強化塑膠樹脂直接塗抹在原型上，再貼上玻璃纖維。※注意作業時一定要配戴手套，請勿直接用手觸碰。

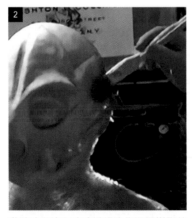

黏貼時用沾有玻璃纖維強化塑膠樹脂的筆塗抹一次，避免空氣進入。因為很快就會開始硬化，所以要盡快塗抹整個原型。

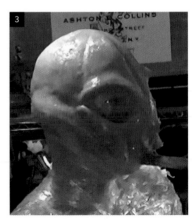

為了確保面具在配戴時輕巧又保有強度，黏貼 2 片玻璃纖維後使其硬化。

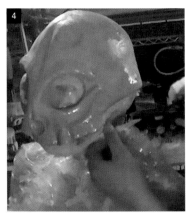

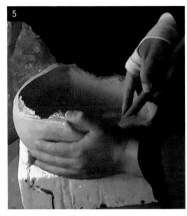

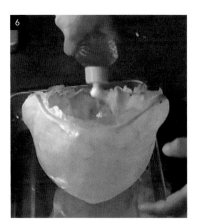

玻璃纖維強化塑膠樹脂完全硬化後，將保鮮膜連同養生膠帶一起割開，從原型剝離下來。

將黏土剝離。黏土無法倒入水管中，所以盡量剝離乾淨。

無法清除的黏土用中性洗劑清洗除掉。

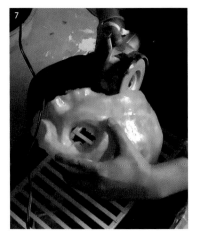

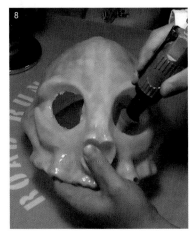

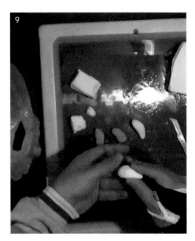

用砂輪機削掉毛邊，使邊緣平整。

用氣動砂輪機或砂紙磨平表面的毛邊。

參考第66頁步驟 9 製作的獠牙原型，用紙黏土製作獠牙。

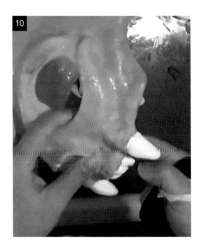

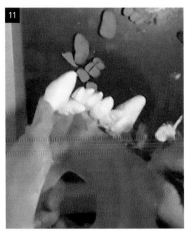

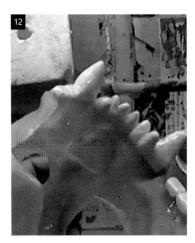

用木工用接著劑將獠牙暫時黏在嘴巴部位。

在紙黏土乾燥前，將木工用接著劑和水以 1：1 的比例混合，用筆塗抹獠牙和面具，使其接合成一體。

因為使用紙黏土，會讓人擔心不夠堅硬牢固，所以塗上玻璃纖維強化塑膠樹脂，再貼上玻璃纖維補強。

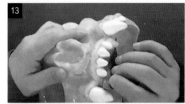

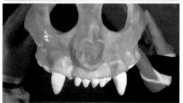

用砂紙打磨獠牙表面的毛邊後，翻模即完成。

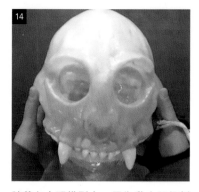

試戴在人頭模型上，因為黏土已經剝離，所以面具和人頭模型之間產生空隙。配戴時會容易晃動，所以從內側調整。

從覆蓋在額頭的部分黏貼一圈密封條。

塗裝上色

● 用噴槍和噴筆塗裝修飾

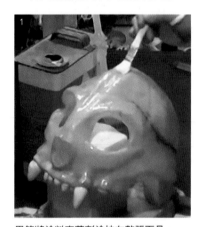

用筆將塗料密著劑塗抹在整張面具。

內側用噴槍塗上噴漆塗料（白色）。

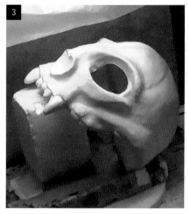

表面側邊塗上噴漆塗料（白色）當成打底。

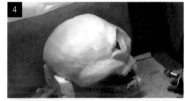

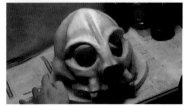

用噴漆塗料（黃土色、黑色）調整明度和重疊塗抹的量，描繪出骨骼紋路。

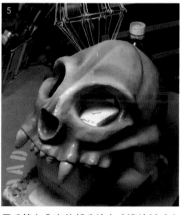

用噴筆在凸出的部分塗上噴漆塗料（白色）當成打亮。

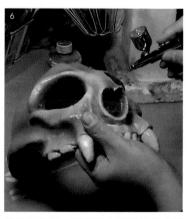

最後修飾時，再次噴上噴漆塗料（黑色）即完成。

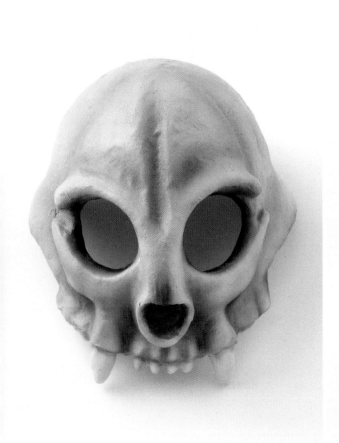
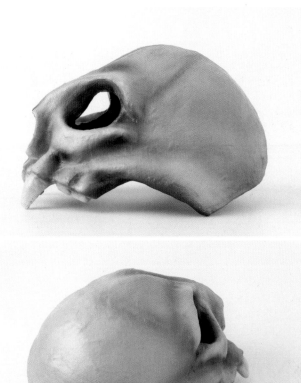
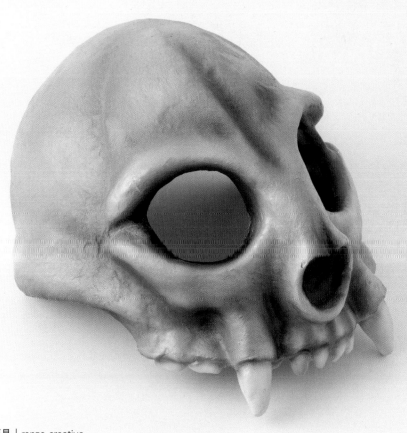

大型貓科的骷髏面具 | ranzo creative

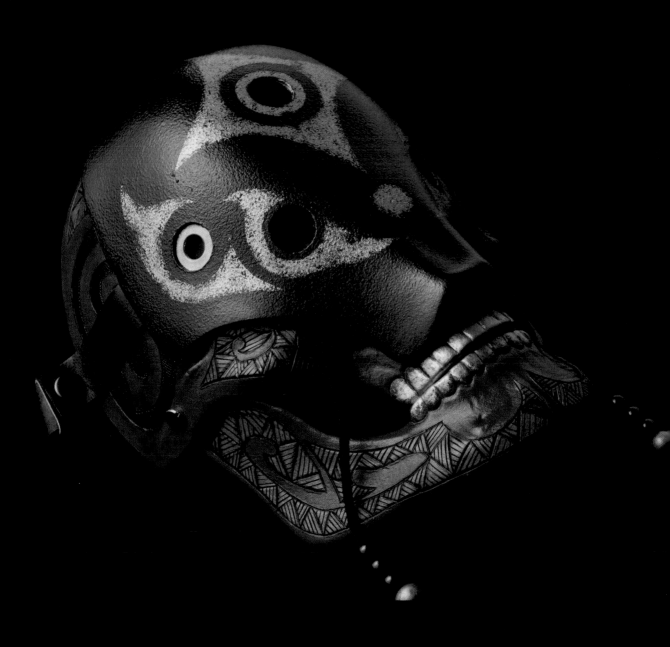

黑夜叉
Masksmith

▌材料

植鞣牛皮

Profile
在他轉為特殊化妝藝術家的身分活動
後，獨自研究學習皮革面具的作法，
並且在第一年就獲得「Japan Leather
Award」未來設計獎。作品主要在東
京即賣會類型的活動中展出，並且開
設了日本唯一的皮革面具專門教室。

Twitter @masksmith00
Instagram masksmith
E-mail masksmith00@gmail.com

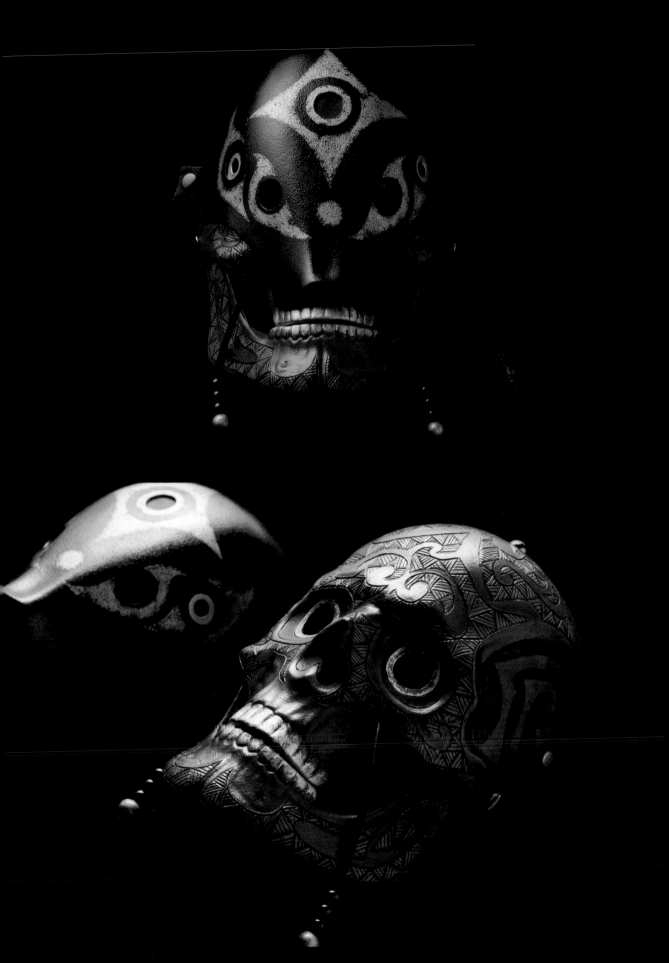

皮革面具的製作 [Masksmith]

材料和工具

原型材料
油土、Chavant NSP雕塑土（棕色、中硬）

翻模用品
矽膠、矽膠硬化劑、紗布、石膏、銅板、水黏土、玻璃纖維強化塑膠樹脂、玻璃纖維強化塑膠硬化劑、玻璃纖維、麻絲、玻璃粉、玻璃纖維強化塑膠用滑石粉、玻璃纖維強化塑膠硬化促進劑鈷

面具材料
植鞣牛皮、胡椒打底劑

皮革相關
皮革底塗劑、皮革硬化劑、Seiwa皮革背面處理劑（乳白色）、Craft皮革背面處理劑（透明）、皮革定色劑（消光、無色透明）、水性著色清漆、皮革柔軟劑

塗料
麗可得不透明壓克力顏料PLUS系列（翡翠綠、原色紅、藍紫色）、麗可得regular硬質（熟赭）、工藝染料（藍色、天藍色、黑色、紅色）、Mr. Color模型專用漆（橄欖綠、金色）、壓克力顏料（黑色）、底漆補土

工具和其他
酒精、平筆、細筆、皮革、橡膠用接著劑、聚酯樹脂補土ROCK保麗補土（中顆粒）、精密剪刀、菱斬、圓斬、錐針、撞釘棒組、皮帶打孔器、針、撞釘底座、皮革磨緣器、鐵鎚、卡式爐、鍋子、工作手套、砂布（180、60、40號）、砂紙（600號）、海綿砂紙、粗海綿、牙籤、遮蓋膠帶、鉛筆（5B）、線、鐵製圓規、筆刀、螺絲鉚釘、深色褲襪、牛皮紙膠帶、絲絨繩帶、木製圓珠、皮帶扣、扁平木片、PE泡棉、報紙、噴霧瓶、圖畫紙、木棒、接著劑、按扣

▌原型製作～翻模

◉ 用油土製作骷髏頭的原型

將油土放入鍋中，放在卡式爐上開火融化。從中火轉為小火加熱，避免使其沸騰。

將融化後的黏土堆疊做出臉的形狀，並劃出輪廓線的十字線。

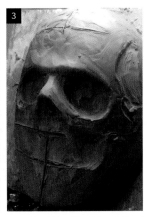

雕刻出骷髏頭的形狀。考慮到之後的作業效率，先從頭部開始雕刻，翻模之後才雕刻下巴的部分。

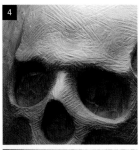

用自己做的工具（用螺絲起子將金屬線扭轉製成）將表面大致磨平。

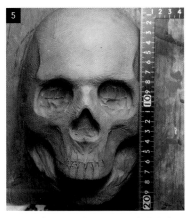

劃出牙齒部分的底稿，確認整體的比例協調。不在顴骨和頭部等凸出的部分添加黏土，而是削切這些部分以外的地方，就比較容易做出自己想要的大小。

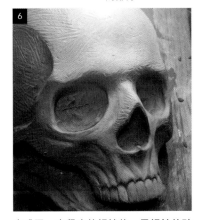

完成至一定程度的細節後，用細紋的砂紙整平表面。

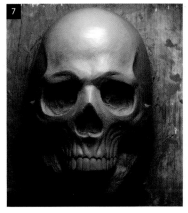

用沾有酒精的粗海綿打磨，讓表面更加平滑。

◉ 用矽膠翻模

從頭部到臉頰較平緩的面，刺進切割成梯形的銅板，做成模板（模框）。銅板和銅板之間用遮蓋膠帶黏合，避免矽膠滴落。

牙齒部分的凹凸起伏明顯，所以不要用銅板，而是用水黏土做出模板。

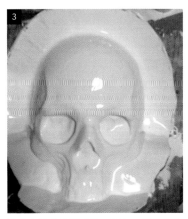

請小心塗抹矽膠（第1層），避免產生氣泡。

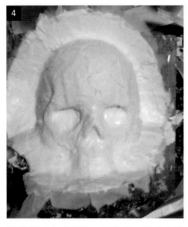

矽膠乾了之後再塗一次矽膠，並且在表面貼紗布（第2層）。乾了之後再塗一層矽膠並貼一層紗布（第3層）。最後再上一層矽膠填補紗布的網紋，並且在距離原型1.6cm處，將切割成骰子狀的矽膠等距間隔擺放在模板上。

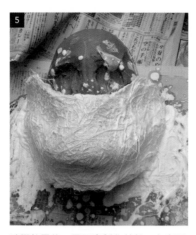

矽膠乾了後，用石膏製作外殼。在表面塗抹如牙膏般軟的石膏，在其凝固之前，放上2層成圈的麻絲。作業時用第2層麻絲擠壓第1層的麻絲，就能完成結構堅固的模具。

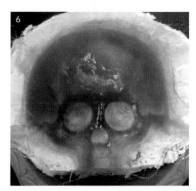

在玻璃纖維強化塑膠主劑混入適量的硬化劑攪拌，再加入適量的鈷，混合均勻（成分比例會因為玻璃纖維強化塑膠的種類和季節而不同）。加入玻璃粉和滑石粉，將黏度調整成如凝固般的燴麵配料，薄塗在整個石膏。凝固後，用相同的技巧，在玻璃纖維強化塑膠混入硬化劑和鈷，這次將黏度調整成凝固的糖漿，塗在整個石膏。塗好後黏貼上玻璃纖維塑形，黏貼2層。

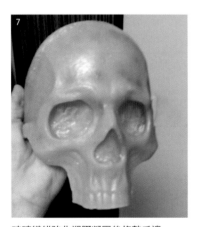

玻璃纖維強化塑膠凝固後修整毛邊。

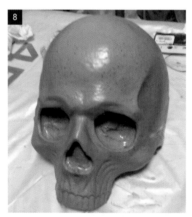

噴塗底漆補土。

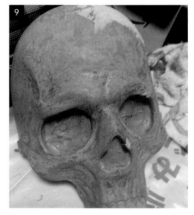

破損的部分填上補土並且打磨，翻模完成。

● 製作骷髏頭下巴的原型並翻模

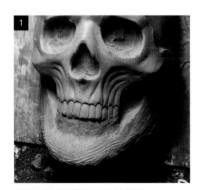

用相同的步驟製作下巴的原型。

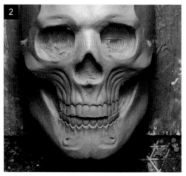

雕刻出下排牙齒和下巴的樣子。

用矽膠翻模時，削掉上顎。

用皮革製作面具

● 皮革成型～雕刻

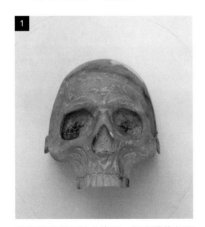

將皮革充分用熱水沾濕，緊密覆蓋在原型上。這時請留意皮革不要在原型的邊緣部分產生皺摺。

原型和皮革不需要用螺絲固定，所以在後面塞滿報紙固定。

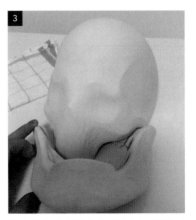

等皮革完全乾燥大約需放置 1 天的時間。想盡快乾燥時，請用電風扇吹乾（禁止使用吹風機等熱風）。

將皮革自原型取下，邊緣留下1.5～2 cm後裁掉。在皮革表面噴灑水，等到充分沾濕後，將整個皮革內側塗抹 2 次皮革硬化劑。這時請注意不要讓表面沾附到硬化劑（因為沾到硬化劑就無法塗上染料）。

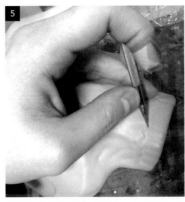

將皮革重新覆蓋在原型上，將皮革柔軟劑和熱水以 1：20的比例混合後，用筆塗在表面起伏和細節部分。建議用尖狀物描摹細節部分。

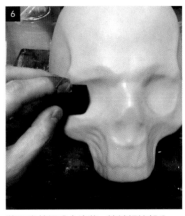

將PE泡棉切成小塊狀，擦拭細節部分。

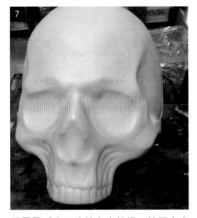

用電風扇吹 8 分鐘左右乾燥。接下來直到皮革完全乾燥，一直重複步驟 5～6。因為皮革乾燥會收縮，如果這個階段的作業偷工減料，細節部分的形狀就會不夠精緻。

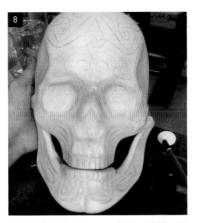

下巴也依照步驟 4～7 處理，頭部、下巴都完全乾燥後，用鉛筆描繪出雕刻的底稿。

用筆刀細心割劃底稿部分。只要覺得刀子不夠利就需替換刀片。

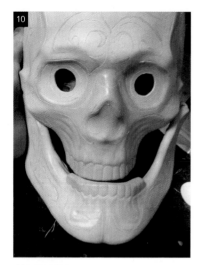

割穿眼睛的部分。

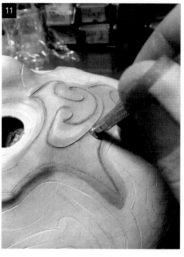

在想呈現凹線的部分塗抹加了皮革柔軟劑的水，再用撞釘棒劃過。

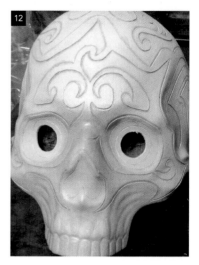

凹線部分的作業完全結束後，先使其乾燥。

在凹線部分畫出三角形。

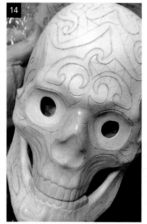

全部畫滿三角形的樣子。

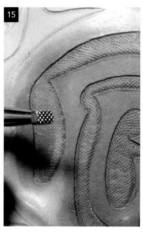

用撞釘棒將頭部側邊的表面紋路加粗。

用筆刀雕劃出所有三角形的部分。

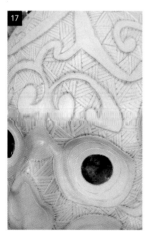

在三角形的內部畫出滿滿的線條圖案。

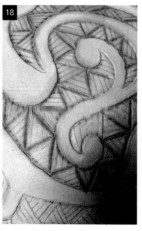

用撞釘棒在線條上劃出凹痕。

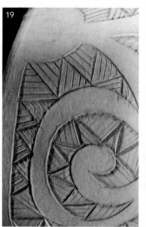

雕刻線條部分。

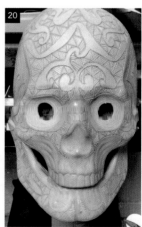

雕刻完成。

● 染色上色

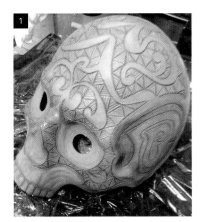

為了染色將皮革噴濕。

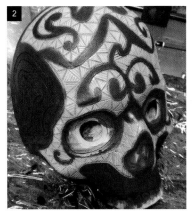

紅色染料中混入少許藍色，上色時不要畫出界線。染料和顏料不同，只塗一次顏色無法固定，所以要重複塗抹才能畫出心中理想的色調。

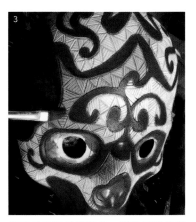

用充分沾濕的筆塗色，描繪圖案的部分，沾濕皮革。

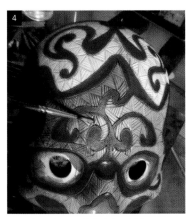

皮革沾濕的部分重複塗上天藍色。

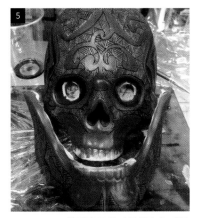

用Mr. Color模型專用漆（橄欖色）重複塗抹在額頭。完成民俗風的色調。

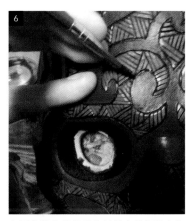

有圖案線條的部分和外輪廓線都塗上紅色染料加上陰影。

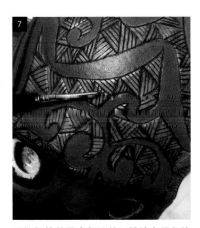

用極細筆將圖案部分的凹槽塗上黑色染料，呈現色調對比。

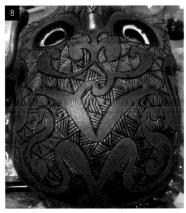

所有圖案部分都塗上黑色染料的樣子。

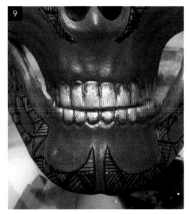

眼睛周圍和牙齒部分塗上皮革底塗劑，以及Mr. Color模型專用漆（金色）。最後修飾時用壓克力顏料畫出汙漬感。

● 製作半罩面具

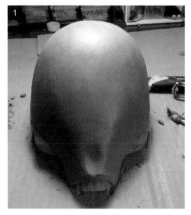

接著製作蓋在骷髏頭上的半罩面具。再做一個第74頁步驟9的骷髏頭模具，並且在上面雕刻油土。

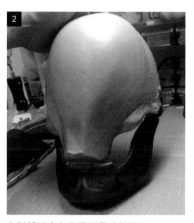

在骷髏頭套上半罩面具時的樣子。

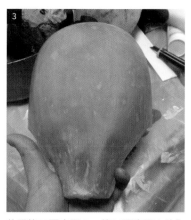

依照第73頁步驟1～第74頁步驟9的作業翻模。

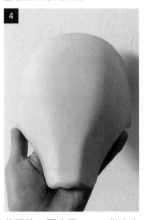

依照第75頁步驟1～4做出皮革形狀。

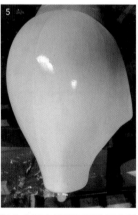

混合皮革底塗劑和胡粉打底劑並塗在整張皮革。

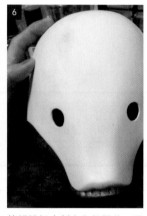

等胡粉打底劑完全乾燥後，用砂布（180、60、40號）、砂紙（600號）以及海綿砂紙打磨。重複數次塗上胡粉打底劑、乾燥、打磨的步驟。用筆刀割開眼睛的部分。

用粗海綿沾取胡粉打底劑後拍打整張皮革。透過這個動作，讓表面出現細微的凹凸質感。

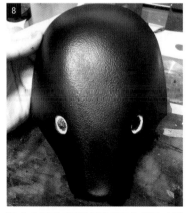

混合皮革底塗劑以及壓克力顏料（黑色），用海綿塗抹整張皮革。

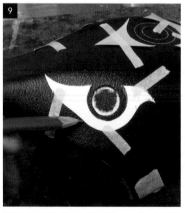

將圖畫紙剪成圖案的形狀，一邊確認整體的協調，一邊配置。

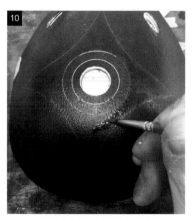

用鉛筆描繪底稿。在圖案的內側塗上皮革底塗劑，等待乾燥。

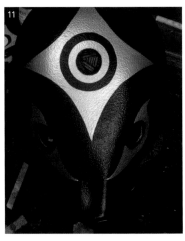
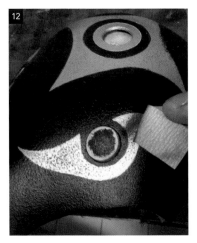

用Mr. Color模型專用漆（金色）塗抹底稿描繪的圖案。

因為要在金色塗抹的部分添加汙漬感，所以用砂紙（600號）將表面磨粗。

用海綿或筆沾取壓克力顏料（黑色）畫出汙漬感。

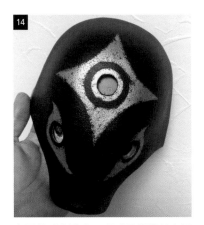
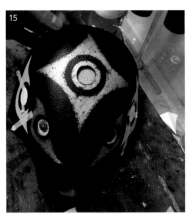
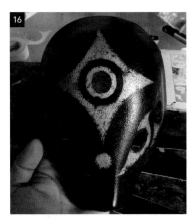

畫面似乎有點空，所以再繼續補上圖案。

再次在圖畫紙剪出圖案的形狀，用鉛筆描繪底稿。

塗上皮革底塗劑，等待乾燥，再用Mr. Color模型專用漆（金色）塗色，並用壓克力顏料（黑色）畫出汙漬感即完成。

● 內側加工

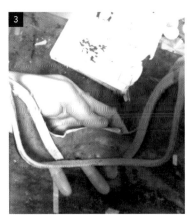

裁掉骷髏頭的頭部邊緣，將皮革從原型取下。

用接著劑將裁成1.2cm寬的椰皮黏貼在邊緣。為了加強頭部強度，重疊黏貼2片椰皮。

下顎也用同樣的方式黏貼椰皮。

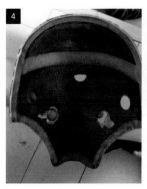

半罩面具內側也用相同方式黏貼椰皮。

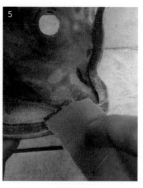

黏貼好的椰皮重複塗上三層硬化劑，等完全硬化後，用砂布（180號）打磨。

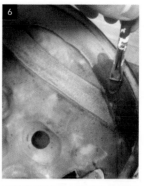

皮革底塗劑和水性著色清漆用1：1的比例混合，塗滿整個內側。藉此增加強度，還具有防水效果。

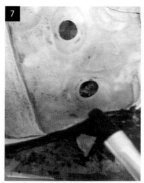

邊緣部分（切面）塗上紅色染料。

塗上Seiwa皮革背面處理劑後，用木棒拋光打磨。

頭部和下巴分別開孔，塗上Seiwa皮革背面處理劑後仔細打磨，使表面光滑。

在開孔處裝置鉚釘，使頭部以及下巴相接。

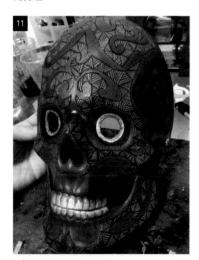

頭部和下巴接合完成。

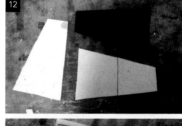
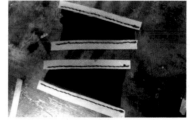

製作遮覆頭部和下巴空隙的部件。將深色褲襪剪成梯形，將裁成寬1.5x長6 cm的皮革黏貼縫合在褲襪兩側。

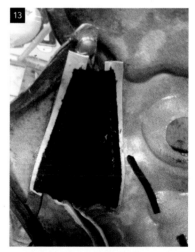

將步驟12製作的褲襪部件黏貼在頭部和下巴的接合部位。這時請注意不要過於拉扯褲襪。

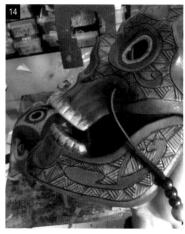

剪開市售的絲絨繩帶，在兩側穿過木質圓珠，連接在眼睛下方的開孔。

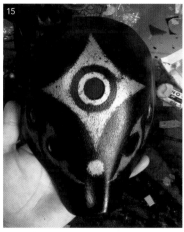

半罩面具頭頂開孔往後貼上黑色皮革。

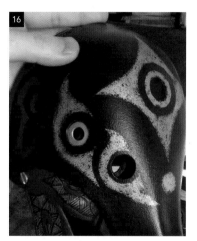

將塗成金色的皮革中間穿出圓孔後，黏貼在左右眼睛的開孔。

◉ 組裝皮帶

在太陽穴上方的位置用螺絲鉚釘固定皮帶（不是用鉚釘，而是用螺絲鉚釘，這樣可以減少裝設時產生的壓力）。為了讓面具牢牢固定，頭頂也穿過一條皮帶。這些皮帶都不是市售商品，而是用同一張皮革製成。

在 5 cm 的方形皮革開孔，以便穿過皮帶，為了能調整鬆緊還加上按扣設計。

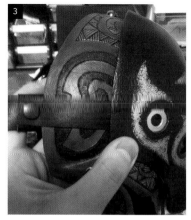

半罩面具也裝上皮帶，以便能用按扣組裝在面具本體的頭部側邊。

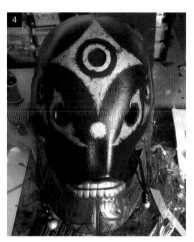

完成。

COMMENTS

老實說皮革面具的製作很困難。因為使用染料，很難遮蓋有瑕疵的地方，基本上一旦出現瑕疵就無法修補。最難的是第76頁皮革塑形的工序解說，為了熟悉這個作業，建議「用沾濕的厚布來練習如何將其貼附在面具又盡可能不產生皺摺」。

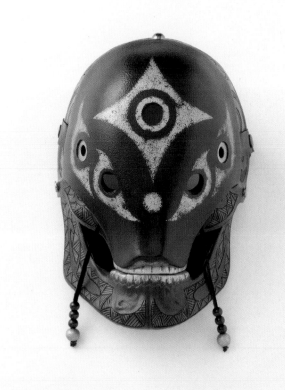
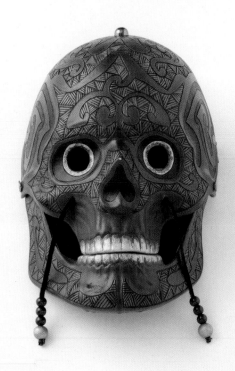
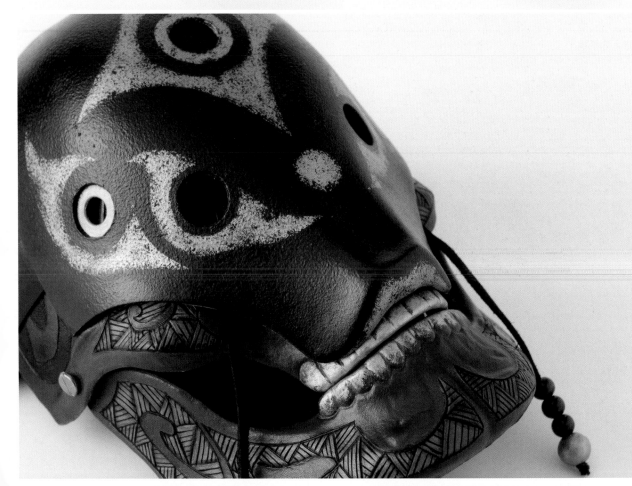

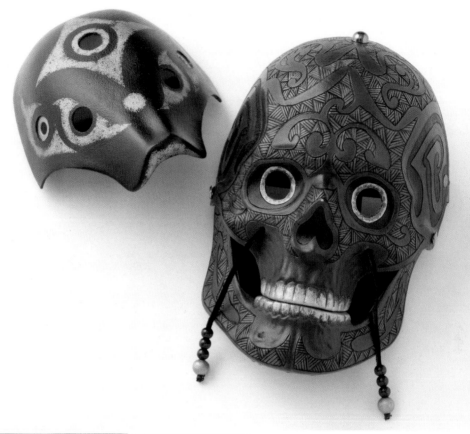

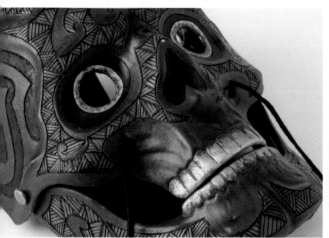

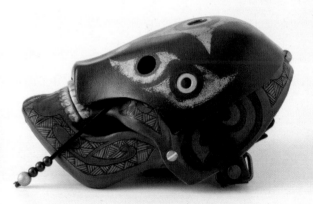

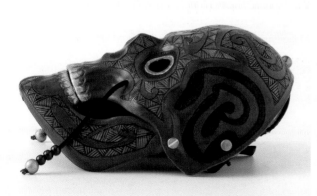

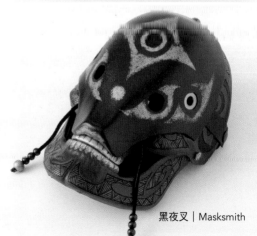

黑夜叉 | Masksmith

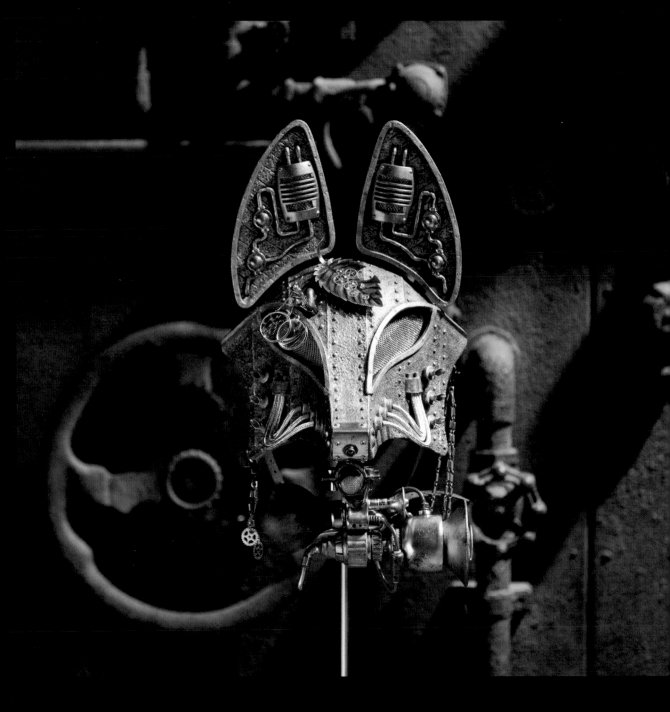

機械狐狸
handmano

▌材料

舒泰龍

Profile
機件工程師handmano創作的類型豐
富多元，包括裝飾品、裝備小物、生
活用品等。蒸汽龐克風的特殊小道具
和皮革製的時尚雜貨都充滿魅力，從
這些創作中也充分展現出他盡情揮灑
的想像力。

Twitter @handmano

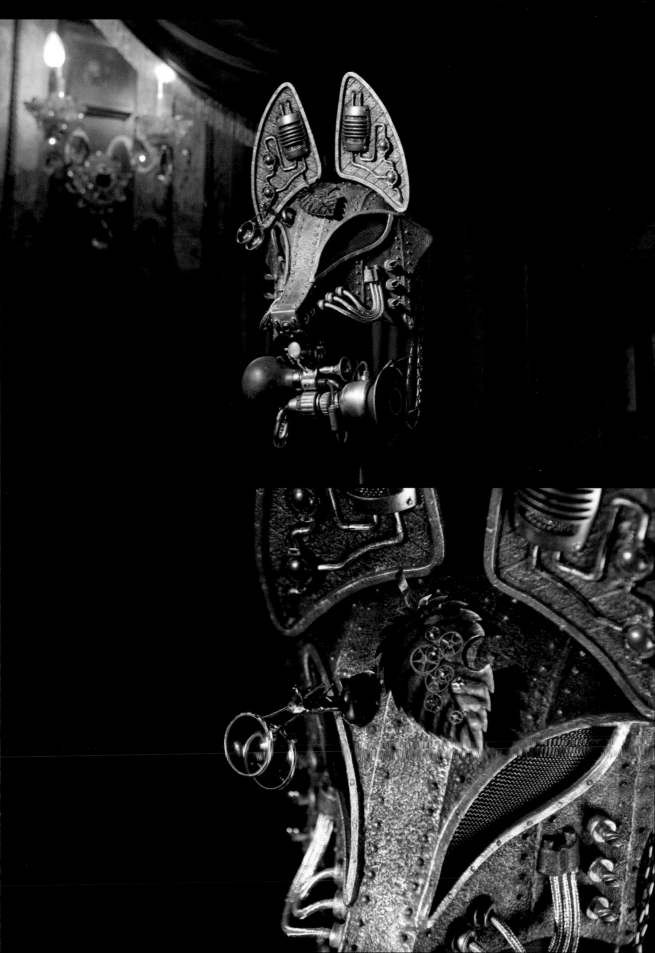

蒸汽龐克狐狸面具的製作

[handmano]

材料和工具

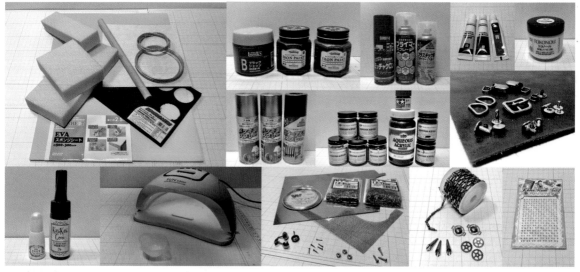

面具本體
舒泰龍、海綿片、海綿橡膠片、木棒（直徑10mm）、圖畫紙（黃色）、鋁線（直徑3mm）、音響線（直徑約4mm）

打底劑
黑色打底劑、鐵漆（鐵黑色、鐵棕色）、底漆

塗料
金屬色噴漆（金色、黃銅色、青銅色）、金屬色塗料（黃銅色、紅銅色、金色、古典金、銀色、PB銀）、仿鏽塗料（黃鏽色、棕鏽色）、甲宮壓克力塗料紅色、壓克力顏料（白色、綠色、藍色）、噴漆（復古綠色）

皮革工藝相關
皮革（棕色）、D型環、扣環、吊帶夾、鉚釘（小和大）、按扣、牛仔扣、Seiwa皮革背面處理劑

樹脂相關
樹脂、螢光黃樹脂用著色劑、UV燈、調合盤

裝飾和附屬機件
裝飾小物、中古零件、塑膠玩具的麥克風、小喇叭、自行車喇叭、USB線、導水管、夾式燈、工藝金屬線、圓珠鍊扣、黃銅網、黃銅螺帽、黃銅線、黃銅釘（1mm）、黃銅板、泡釘、木螺絲、裝飾小物、水鑽、單眼罩式放大鏡

接著劑和膠帶
木工用接著劑、保麗龍接著劑、多用途強力膠SU、瞬間接著劑、OPP包裝膠帶、雙面膠、牛皮紙膠帶、遮蓋膠帶、透明膠帶、鋁箔膠帶、銅箔膠帶

其他工具
平筆、細筆、不鏽鋼製塗料盤、抹布、廚房用海綿、油性麥克筆（黑色、紅色）、水性原子筆（白色）、切割墊、鉛筆、金屬零件清洗劑、熱收縮管、聚乙烯手套、打火機、針、線、裁縫剪刀、金屬尺、製圖模板、方格紙

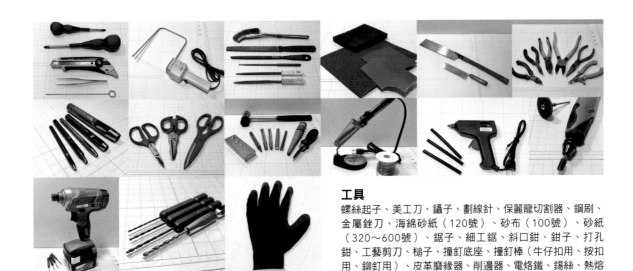

工具
螺絲起子、美工刀、鑷子、劃線針、保麗龍切割器、鋼刷、金屬銼刀、海綿砂紙（120號）、砂布（100號）、砂紙（320～600號）、鋸子、細工鋸、斜口鉗、鉗子、打孔鉗、工藝剪刀、槌子、撞釘底座、撞釘棒（牛仔扣用、按扣用、鉚釘用）、皮革磨緣器、削邊器、電烙鐵、錫絲、熱熔膠槍、手持砂輪機、砂輪機用鑽頭（鑽頭工具）、電動鑽、鑽頭刃、防護手套

▌面具塑形

● 用舒泰龍製作狐狸面具的形狀

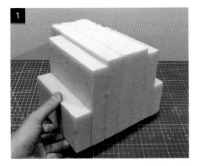
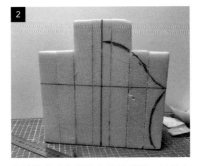
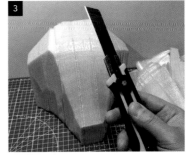

1 用保麗龍接著劑將舒泰龍層層黏合，堆積成塊狀。在黏貼面的兩側薄薄塗上一大片接著劑，乾了後將兩者緊密壓合。

2 用油性麥克筆描繪出外輪廓線，以及大概的中心線和水平線。利用翻轉紙型描繪出左右對稱的線條。

3 首先用保麗龍切割器大致削切後，將美工刀刀片伸長薄薄削切。

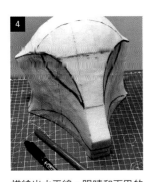
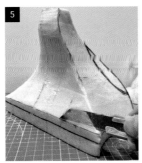
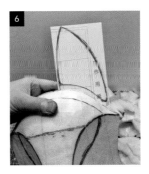
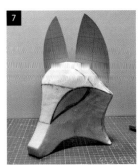

4 描繪出水平線、眼睛和下巴的線條。

5 用美工刀削出下巴。

6 在方格紙描繪耳朵，製作紙型。

7 用遮蓋膠帶暫時黏合，確認耳朵展開的程度和比例協調。

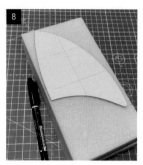

用雙面膠將 2 片舒泰龍黏合固定，描繪出耳朵的紙型。

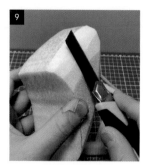

在 2 片固定的狀態下，用美工刀削切，保持左右對稱。

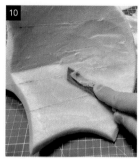

用美工刀削切內側（蓋在人臉的部分）。請注意要小心慢慢削切，為了保有強度，不要削得太薄。

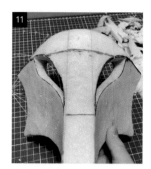

將眼睛開孔。

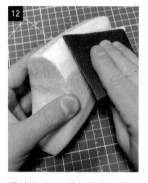

用砂布（100號）修磨整體形狀。如果太用力會把舒泰龍磨得太薄，所以要輕輕地打磨，慢慢修整。臉和臉的內側都要打磨。

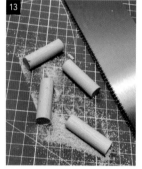

為了將耳朵和臉部相連，將圓木棒裁切成4cm寬，做成木釘。

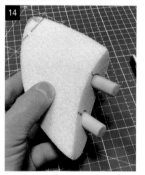

用打孔鉗在舒泰龍開孔並插入卡榫。塗上保麗龍接著劑後將耳朵以及卡榫黏合。頭部插上耳朵的位置也一樣開孔。

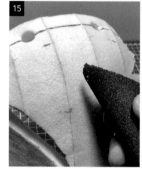

舒泰龍接縫處以外的部分用砂布（100號）打磨（讓接縫處突出，模擬出鐵板熔接的痕跡）。

● 添加臉部細節

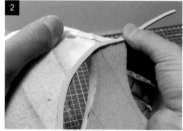

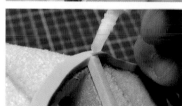

在海綿片上塗上一大片薄薄的保麗龍接著劑。面具眼睛的邊緣也要薄薄塗上一層。

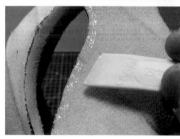

海綿片和眼睛邊緣的接著劑乾了後，將海綿片剪成 4 mm 寬後黏在眼睛。接縫處用瞬間接著劑黏合。瞬間接著劑會溶蝕舒泰龍，所以請注意不要溢出。

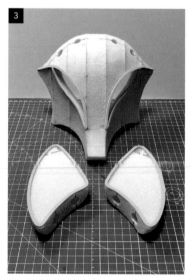

另一隻眼睛和兩隻耳朵的邊緣也黏上海綿片。

88

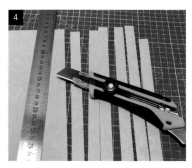

如果手邊沒有適合的管子，將圖畫紙捲成圓筒形的管狀部件也是個不錯的方法。

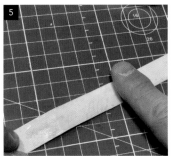

塗上木工用接著劑。

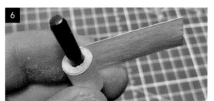
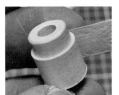

利用棒子等工具捲成圓筒形，需製作12個。

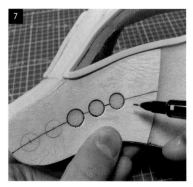

製作紙型，決定組裝管狀部件的位置，用油性麥克筆標註記號。

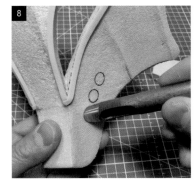

用打孔鉗開孔。

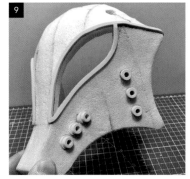

眼睛下方和臉頰部份各開出 3 個孔，兩邊共計開出12個孔後，嵌入步驟 6 的管狀部件。

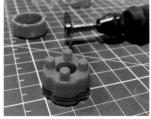
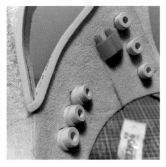

將機件部件（水槍槍口部件）切割做成想要的形狀後，黏合在臉頰。

● 製作耳朵裝飾

使用塑膠製玩具麥克風格柵部分。拆除麥克風格柵中的防風罩。

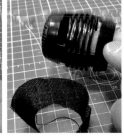

用細工鋸分割出需要的部件。

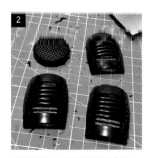
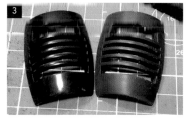

用銼刀或砂紙平整切面，為了方便沾附塗料，再用海綿砂紙打磨表面。左邊是打磨前，右邊是打磨後。

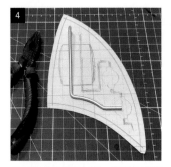
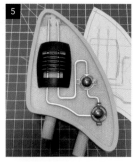
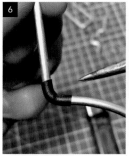
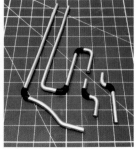

用鋁線做出管線部件。將鋁線剪斷後依照草稿彎折。

暫時擺放上管線部件和其他部件以便確認。

為了呈現管線接合處，在鋁線彎折處捲覆熱收縮管，用打火機的火加熱密合。

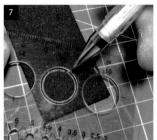
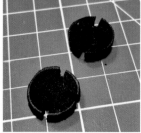
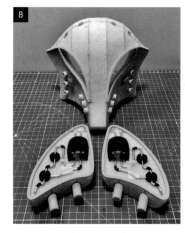

用製圖模板裁切出圓形海綿橡膠片，當作管線部件的連接部。

暫時擺放，確認整體的協調。到此臉部和耳朵的基本裝飾完成。

● 製作附屬機件

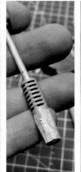
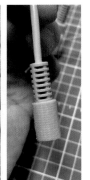

拆解自行車喇叭。因為只使用部分的喇叭，所以用細工鋸切割。

將USB線裁切加工，依照喇叭插入口的大小捲覆上牛皮紙膠帶。

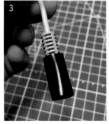

再捲覆上熱收縮管，用打火機的火稍微加熱，使其緊密黏合。

將其插入喇叭插入口。

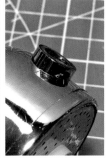

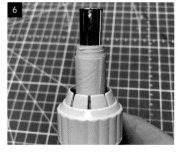

拆下導水管的旋鈕，用砂紙將切面磨平整。

將步驟 1 裁切下來的自行車喇叭部件，插進導水管和水龍頭組裝的位置。用圖畫紙捲覆喇叭部件調整粗度。

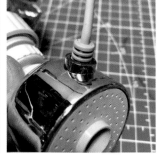

剪掉USB線的另一端，插入導水管旋鈕拆除的部位。

拆掉塑膠製玩具小喇叭的喇叭口部分。

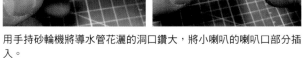

用手持砂輪機將導水管花灑的洞口鑽大，將小喇叭的喇叭口部分插入。

將步驟 1 裁切下的喇叭插進喇叭口的中心。

導水管是會轉動的機件，所以用接著劑以及釘子牢牢固定。

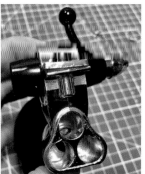

將夾燈嵌入自行車喇叭的管夾。

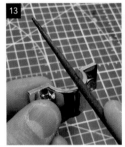
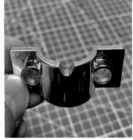

13

用銼刀在管夾削磨出凹槽，以便和夾燈拱型部分完全嵌合。

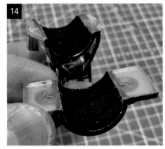
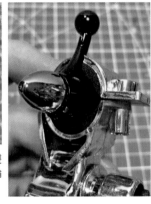

14

而且將海綿橡膠填充在空隙。用雙面膠黏貼後，用美工刀或手持砂輪機削掉多餘部分，使大小一致。

● 製作面具內側的紙型

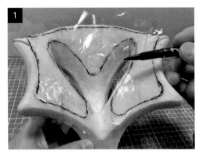

1

為了在覆蓋臉的部分黏貼皮革，黏上OPP包裝膠帶並且用油性麥克筆描出形狀。

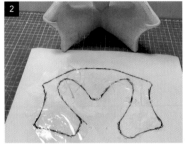

2

從面具撕去OPP包裝膠帶，黏在薄紙張上。修改紙型以便左右對稱。

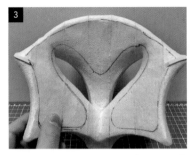

3

裁切紙張製作出紙型，並且描繪在面具內側。上色作業時，請注意不要塗到這條線的內側。

▌塗裝上色
● 塗裝附屬機件（塗打底劑）

1

拆開所有的部件，用金屬零件清洗劑擦除表面油脂和汙渣。

2

為了方便上色，將報紙揉成如上圖般做成上色時的把手，分別固定每個部件。

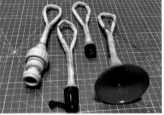

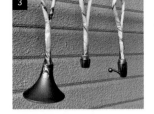

3

噴上底漆，乾燥後噴上金屬青銅色，等待乾燥。

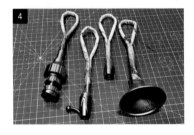

4

再噴上黃銅色，等待乾燥。

POINT

要讓成品在最後呈現劣化的狀態，所以上色重點是刻意塗得不均勻。

92

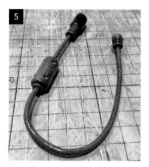

為USB線部件塗色。用油性麥克筆（黑色）塗色打底，再用噴漆（橄欖綠）上色。

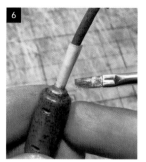

用遮蓋膠帶遮覆後，在細節部分塗上金屬色塗料（黃銅色）。

用海綿砂紙打磨導水管部件，調整光澤感。

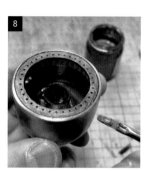

導水管花灑的白色部分用油性麥克筆（黑色）塗色打底，再用金屬色塗料（古典金）上色。

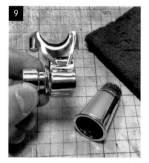

其他有光澤度的部件用相同方法，以海綿砂紙打磨，調整光澤感。

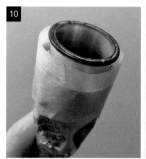

裁切下的喇叭前端部件，黏貼上遮蓋膠帶但是不要緊密黏貼，再輕輕噴塗金色塗料。這樣就可以呈現出邊界模糊不清的樣子。

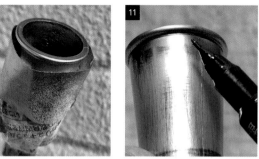

陰影部分用油性麥克筆（黑色）稍微加入一點陰影，做出顏色變化。

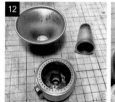

照片中的 3 個部件用接著劑黏合。

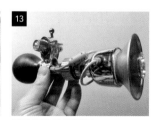

暫時組裝確認樣子。

COMMENTS

塗色後組裝看看，這時候的樣子雖然並不差，但是少了一點趣味性，所以我更改了設計。我很常一邊製作，一邊變更設計。

● 變更附屬機件的設計

變更連接組裝。鑽出導孔，中間夾住接著劑，用螺絲固定。

也更改了線的顏色，改塗上紅色壓克力塗料。

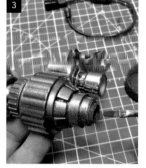

在很多地方也都塗上相同的紅色，營造一致性。

用工藝金屬線製作管線部件。

93

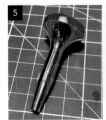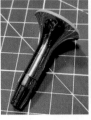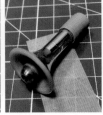

5

加工中古零件，製作一個小喇叭。在連接基底的部分捲覆牛皮紙膠帶，調整粗度，再捲覆上熱收縮管，緊密黏合。

6

用鐵黑色在喇叭口描線，突顯線條變化。

7

將OPP包裝膠帶貼在黃銅網，再用製圖模板畫出圓圈。

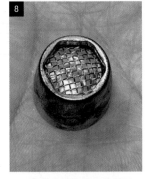

8

用工藝剪刀剪下黃銅網圓圈，撕掉OPP包裝膠帶，嵌合在夾式燈的燈頭部分。

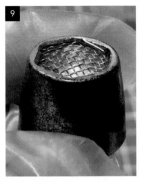

9

倒滿樹脂液，用UV燈照射硬化。

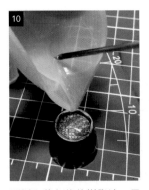

10

再倒入著色後的樹脂液，用UV燈照射硬化。

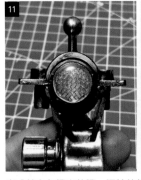

11

完成螢光色燈光的燈。網紋的細節呈現不錯的效果。

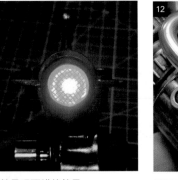

12

用圓珠鍊扣固定管線部件。

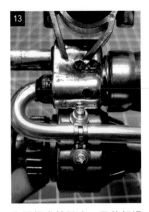

13

為了提升精緻度，用黃銅螺帽代替墊圈固定木質螺絲。

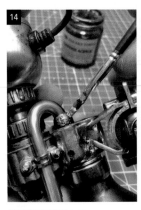

14

細節部分都補上色。

15

將剪細的鋁箔膠帶捲繞在迷你喇叭的尾端。

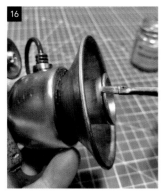
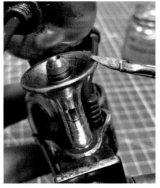

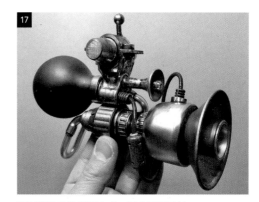

用黃銅色塗在喇叭邊緣，呈現色澤對比。

附屬機件設計變更完成，提升了趣味性。

◉ 塗裝面具本體（塗上打底劑）

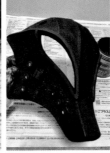
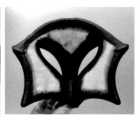

面具的臉、耳朵、內側都薄薄塗上黑色打底劑。等完全乾燥後，再重複塗上黑色打底劑，如此反覆 3～4 次。

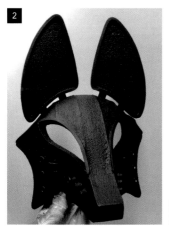

整張面具打底完成的樣子。

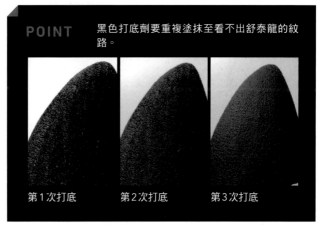

POINT　黑色打底劑要重複塗抹至看不出舒泰龍的紋路。

第 1 次打底　　第 2 次打底　　第 3 次打底

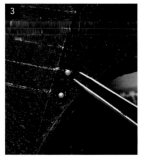
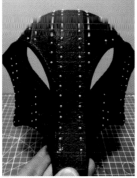

黏貼水鑽，做出鉚釘細節。

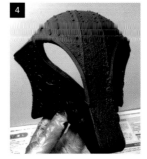

再次將整張面具薄薄塗上黑色打底劑。

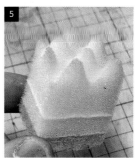

準備切成小塊的廚房用海綿。

將表面剪碎，呈現不規則的凹凸狀。

用海綿輕輕拍打，塗上黑色打底劑，讓表面呈現凹凸紋路（按壓著色法）。用這個方法塗滿整張面具。

黑色打底劑乾燥後，用砂紙（300～400號）經輕打磨，讓表面稍微平整，呈現出彷彿鐵製材質的表面質感。

將夾式燈的基底部件嵌入面具本體上顎的內側。前端打磨削尖，裁切掉後面多餘的部分。

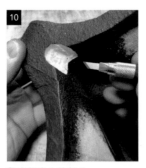

鑿出想嵌入的部分。

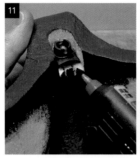

將部件插入，用熱熔膠槍固定。

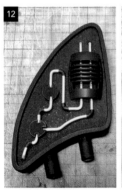

在耳朵部分添加細節。將管線部件按壓在舒泰龍上，壓出凹痕。

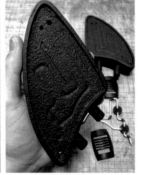

用劃線針劃出凹線。耳背也劃出線痕。

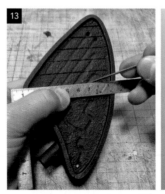

眼睛邊緣和耳朵邊緣用打孔鉗（2mm）壓出凹痕。

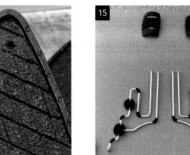
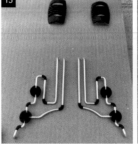

為耳朵的組裝部件上色。管線部件因為想利用鋁線的銀色，所以只稍微噴塗上青銅色。

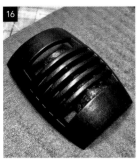
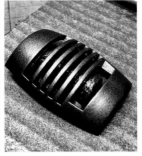

麥克風格柵部件整體都塗上青銅色。塗料乾燥後，在距離約50cm處噴上金色。大約上色至6成左右，呈現出噴砂的紋路（噴砂）。

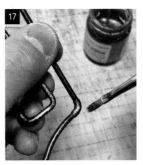

管線部件的連接處用筆塗上金屬色塗料（紅銅色）。

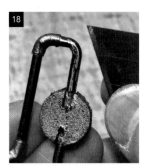

把不要的美工刀刀片將鋁線表面的塗料整個割花，營造老舊管線的樣子。

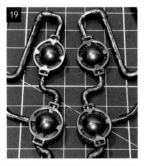

用瞬間接著劑黏合市售的裝飾部件，兩端縫上細細的黃銅線。

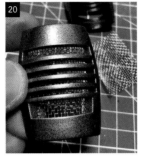

在麥克風格柵的四角用鑽頭（1mm）開孔。並用接著劑（SU）將黃銅網黏在內側。

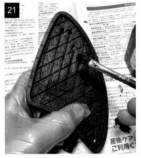

整體再重複塗上第2層鐵黑色的打底塗料。

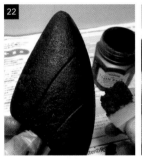
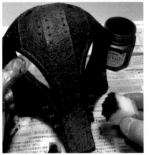

用剪碎的海綿（請參照第96頁步驟6）隨意按壓塗上鐵棕色。

底色塗好後的樣子。隨意按壓塗上的鐵棕色，將為後續的塗色工程帶來很好的效果。

My favorite

德蘭TURNER色彩
鐵漆
鐵黑色、鐵棕色

「只要塗上就散發金屬質感」，一如文字所述，這個塗料本身就有很好的質感。這是塗出金屬色調時的最佳塗料，通常多用於打底塗色，是營造粗糙感的添加劑，能賦予效果極佳的「重量感」。

● 塗裝面具本體（最後修飾）

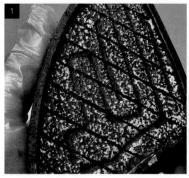

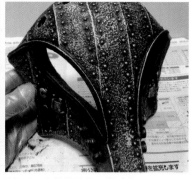

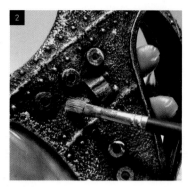

用金屬色塗料（銀色）塗出整張面具的金屬色調。配戴薄的聚乙烯手套，用手指直接塗抹。用手指調節分量，抹掉多餘的塗料，沾取少量塗料，輕輕塗抹在面具。

手指觸碰不到的細節部分，同樣用筆薄塗。

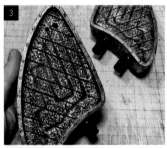

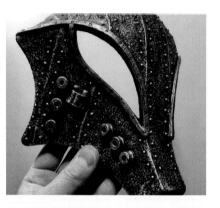

整體都塗上銀色後，眼睛、耳朵的邊緣塗上古典金。

塗料乾燥後，用砂紙（320號）輕輕打磨。

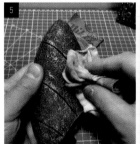

透過輕輕打磨，使第97頁步驟22隨意塗抹的鐵棕色顯露出來，上層的銀色色調也呈現出沉穩質感，整體協調。用半乾的抹布擦除打磨產生的粉塵，一邊留意色調，一邊擦除。

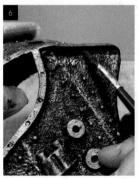

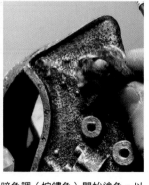

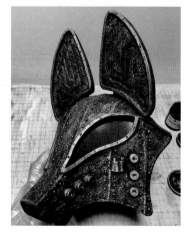

繼續塗上金屬鏽色。一開始從暗色調（棕鏽色）開始塗色。以凹陷部分為中心用筆塗色，再馬上用抹布擦拭。稍微塗抹接縫處和凹陷部分，呈現斑駁的色調。

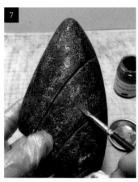

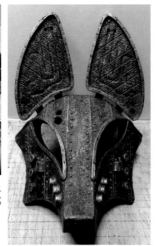

棕鏽色完全乾燥後，重疊塗上
黃鏽色。除了接縫處，整體都
輕輕帶過。

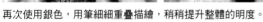

用海綿依照按壓著色法再次四處塗上棕鏽色。

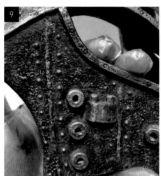

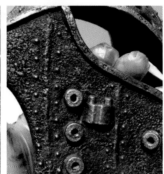

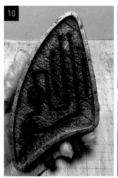

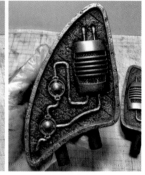

和步驟 1～2 相同，用手指以及筆整體薄薄塗上金屬色塗料（PB
銀色）。稍微帶出鐵質色調。左邊為PB銀色上色前，右邊是上色
後。

耳朵的管線部件黏合部分畫上陰影。要畫出比實際陰影
誇張的樣子，營造光影效果。

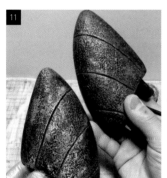

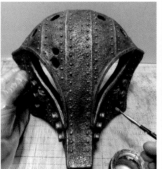

再次使用銀色，用筆細細重疊描繪，稍稍提升整體的明度。

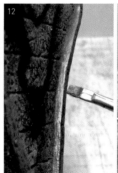

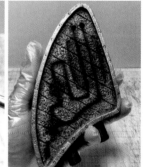

眼睛以及耳朵邊緣部分塗上黃銅色來提升明度。不要塗
滿，大約塗至 6～7 成即可。

My favorite

TAKARA塗料
● 金色&金屬色系列
黃銅色／古典金／紅銅色／銀色／PB銀
色／金色
● 鏽化塗料組
棕鏽色、黃鏽色雙色組

這是我在表層塗色時不可欠缺
的愛用品。色彩種類無限，但
是我最想提的一點是「絕佳的
顯色度」。上色時和乾燥時的
色調差距極小也是我覺得好用
的原因。

最後修飾

◉ 本體裝飾和內側的最後修飾

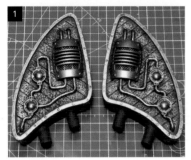

耳朵裝飾部件全部黏合。麥克風格柵四角也安裝上黃銅釘（直徑 1 mm）。

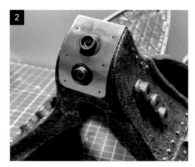

鼻尖安裝了自製的黃銅板部件，上面還裝有牛仔扣。

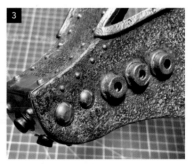

鼻子側邊插入並黏合了泡釘。

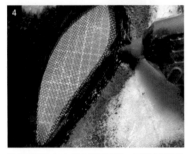

依照眼睛大小裁切黃銅網，用熱熔膠槍黏接在內側。之後再用電烙鐵平整在意的凹凸部分。

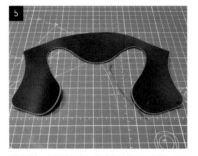

使用第92頁步驟 3 的紙型裁切皮革。邊緣部用削邊器磨圓邊角。

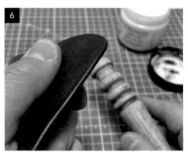

塗上Seiwa皮革背面處理劑，用皮革磨緣器磨平邊緣（切口）。修整皮革邊緣，成品就會漂亮又牢固。

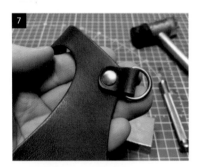

製作皮革部件，並且加裝鉚釘。

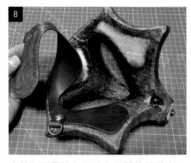

皮革和面具的內側塗上保麗龍接著劑，並將兩者黏合。

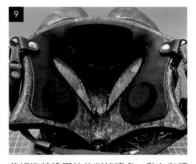

裁切海綿橡膠片後削掉邊角，黏在和額頭與臉頰接觸的部分。

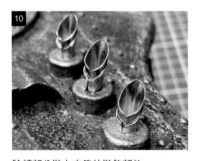

臉頰部分裝上市售的裝飾部件。

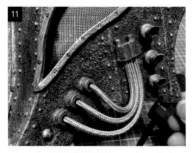

裝上當成鬍鬚的音響線材。一邊 3 條線材，用熱熔膠槍固定，將線材的另一端套上熱收縮管後插入。

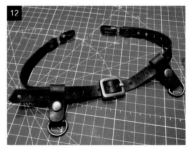

用皮革做成配戴時的皮帶。

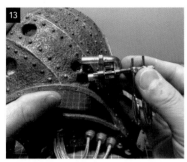
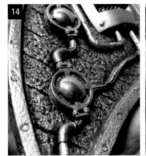
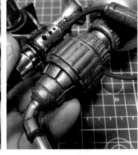

右眼上面做一個基底，裝上單眼罩式放大鏡。

將壓克力顏料（綠色、藍色、白色）和綠藍（藍鏽色）混合，以黃銅色的塗裝部分為中心，營造出鏽化感。用細筆上色，再用抹布擦拭，反覆這個步驟。

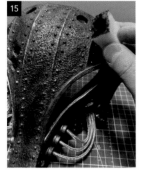
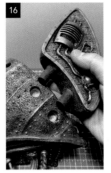
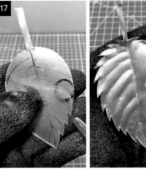

塗出舊化感（汙漬）。用海綿輕輕拍打塗上壓克力塗料（黑色、深焦茶色），細微調整燻黑的表現和陰影的對比感覺。

用熱熔膠槍固定耳朵。

用黃銅板做出葉片，塗成燻黑的樣子。用齒輪部件裝飾，黏貼在面具的額頭。

以黃銅色部分為中心用金色打亮，微微調整對比色調。

組合市售的裝飾部件做成裝飾品，組裝在皮帶上即完成。

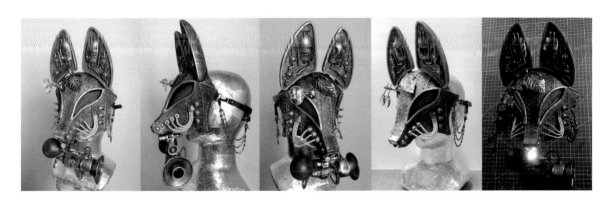

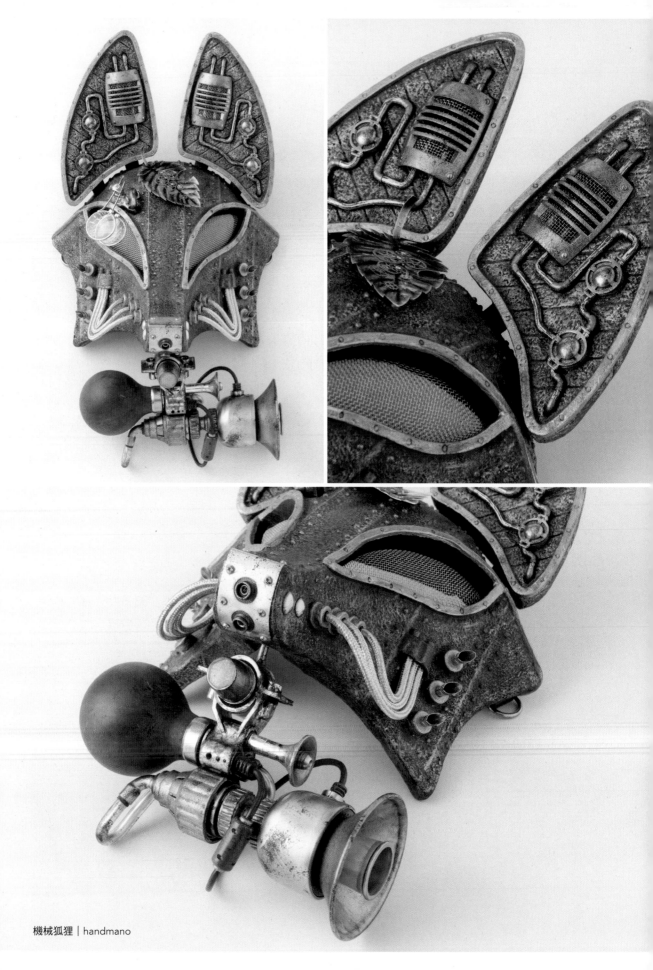

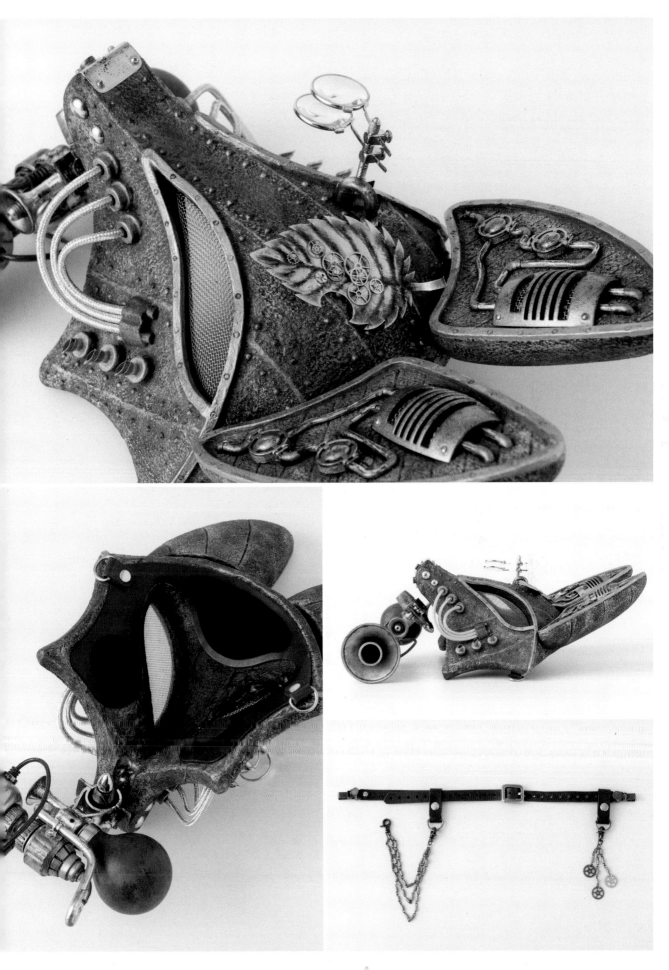

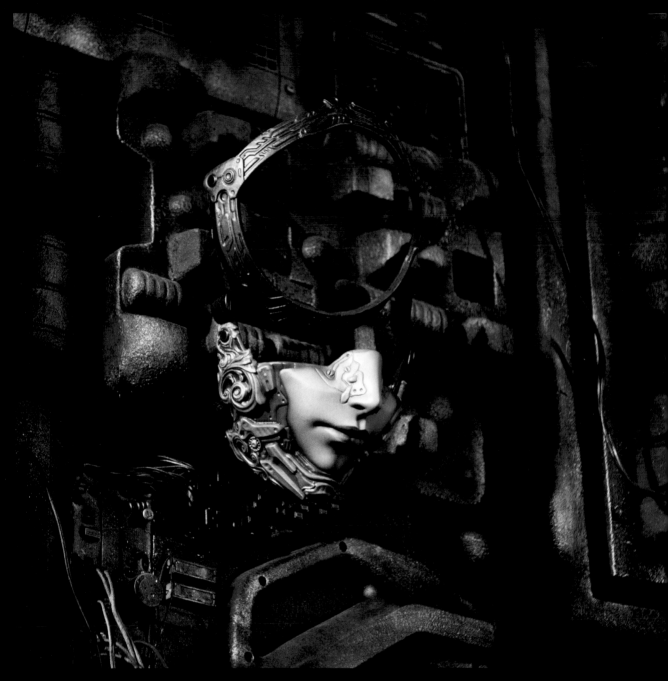

Invisible：Gloria
大眾SHOCK堂

■ 材料

PU無發泡樹脂

Profile
他發表的原創作品主要多為特殊造型、特殊化妝和面具，也從事各種造型物的製作、特殊化妝體驗、工作坊等的活動。

主要經歷
2013年電影『幻花之戀』（石井岳龍導演作品） 花卉造型的製作和特殊化妝
2015年須磨海濱水族園特別展『須磨怪奇水族園──古今東西！水邊妖怪展』妖怪造型製作
2019年須磨海濱水族園體驗型魚類現場演出劇場章魚體驗區造型製作
2020年企劃和舉辦聯展『Welcome to the masked age』『咕咕喵吃飯展』

HP　https://ninedo.wixsite.com/taisyu-shockdou
SHOP　https://shockdo.stores.jp/
Twitter　@taisyu_shockdou

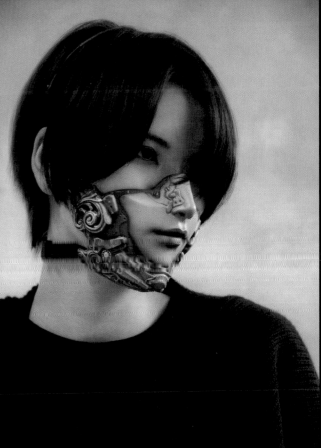

模特兒／sayoco　攝影／喜多聰（大眾SHOCK堂）

半罩面具的製作 [大眾SHOCK堂]

材料和工具

3D列印
3D列印機、3D列印線材

翻模用品
油土（使用一般軟質和硬質２種類型）、翻模用矽膠、矽膠硬化劑、石膏、凡士林、填充物（麻絲纖維）、脫模劑噴霧

面具材料
PU無發泡樹脂

塗料和打底劑
噴漆（清漆）、水性噴漆（消光清漆）、灰色底漆補土、模型用塗料Mr. Color、專用稀釋液、底漆

工具和其他
丙酮、砂紙（320～800號）、3M海綿砂紙（Fine、SuperFine、UltraFine）、金屬銼刀、刮鑿、筆刀、斜口鉗、紙杯、細針、刮刀、矽膠注入框、美工刀、手持水管、橡膠刮刀、排筆刷、漏斗、束帶、手持鑽頭、噴筆、畫筆、圓斬、撞釘底座、鐵鎚、打孔鉗、多用途彈性接著劑、尼龍織帶、鉚釘、組合螺絲、邊啟扣、扣環的調節螺栓、防粉塵口罩濾芯、防粉塵口罩、手套、塑膠軌道

My favorite

INNO SILICA
IS-CRN40

低黏度、不易產生氣泡，強度佳，所以我很喜歡使用。硬化劑著色後，就能輕易看出攪拌的程度，是方便初學者使用的翻模劑。

平泉洋行
HEI CAST
黑色

當面具材料使用的樹脂，倒入模具中的流動性極佳，也很少因為產生氣泡或變形而失敗，所以我很喜歡使用。還有白色和透明色，種類繁多。

原型製作

● 用建模軟體「Zbrush」製作原型數據

※本頁中的「Mask（遮罩）」是指建模軟體「Zbrush」的功能。

使用數位雕刻軟體「Zbrush」做出3D建模。準備以配戴者尺寸為基準的人頭模型數據。

以掃描匯入設計圖，依照面具的形狀加上Mask（遮罩）。

執行Mask（遮罩）> Extract（提取），在新的Subtool只抽出Mask（遮罩）的部分。

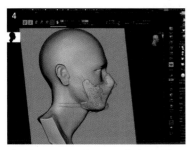
將面具以及匯入的設計圖像資料重疊顯示。

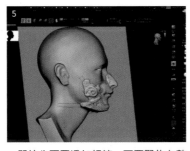
一開始先不要添加細節，而要聚焦在整體形狀的比例協調並且做出形狀。

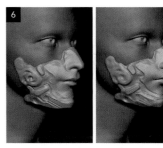
關掉設計圖的顯示，進一步調整整體的比例。

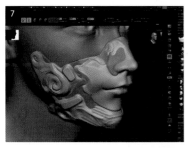
因為鼻子側邊和臉頰部分的厚度較薄，會影響成品的完成度，所以追加部件。

製作細節圖案。為了避免線條抖動，在這裡使用Lazy Mouse功能。

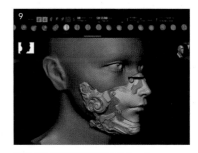
螺絲等細節部件使用IMM Brush。

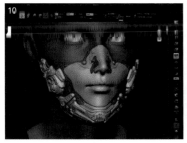
加入細節，原型資料完成。

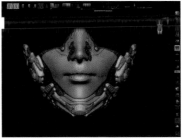
為了減少資料的檔案大小，使用Zplugin中的Decimation Master（減面大師）調整polygon數。

用3D尺測量輸出尺寸。
定規data©takenoko Lab
https://takenoko-lab.
booth.pm/items/1807892

因為要傳送到3D列印
機,所以輸出成STL檔案
資料。

● 3D列印機列印

在3D列印切片軟體「FlashPrint」開啟步
驟13輸出的檔案資料,輸入尺寸。以實
際尺寸輸出前,先輸出小尺寸的確認模
型。

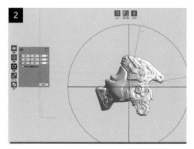

依照適合印刷的角度配置。

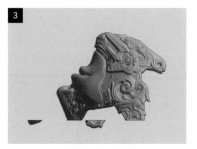

如有必要,將資料分割列印。

製作支撐印刷物所需的輔助材料。

執行切片。右上方會顯示列印時間和列
印線材的量。

用3D列印機列印。這裡考慮列印後表面
的修飾,使用ABS材料。

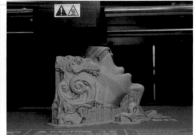

因為確認模型順利列印,所以依照實際尺寸製作切片資料列印。

▌翻模

● 事前準備（表面處理）

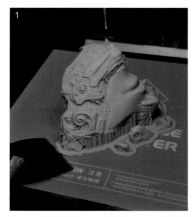

用3D列印機列印完成並且取下。難以拆下時，用螺絲起子小心拆除。

拆除輔助材料，確認形狀。

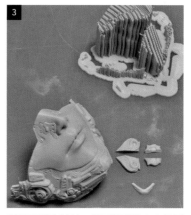

裡面是輔助材料。前面是列印出來的原型。面具的右邊是第108頁步驟 3 分割的列印部件。

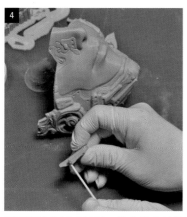

用丙酮溶化輔助材料，當作接著劑使用。

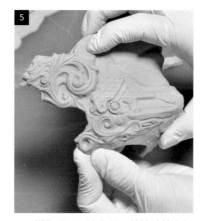

ABS樹脂用丙酮溶化後，快速塗抹在切面以便黏合部件。

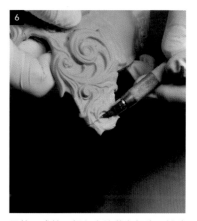

用筆刀或銼刀細心去除黏合部位和輔助材料殘留部分的毛邊。

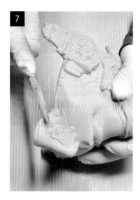

熱溶解型的3D列印機會殘留像地層「堆疊沉積」一樣的痕跡，所以表面需打磨整平。

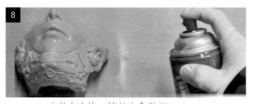

整個面具塗滿底漆後，等待先乾燥。

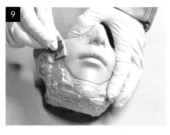

用砂紙或海綿砂紙平整表面。

My favorite

ROCK PAINT
灰色底漆補土

很適合大範圍噴塗，有420ml的容量，使用方便。底漆補土在乾燥過程中會收縮，剛塗抹後會顯露出之前看不出的傷痕和堆疊沉積，但是這個底漆乾燥快速，可以盡快進入下一道工序。

● 用矽膠翻模

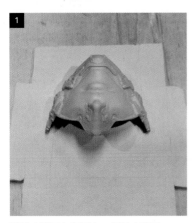

1

將油土擀平在板子上，再放上原型。

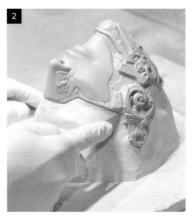

2

將原型和黏土的交界填補密合。

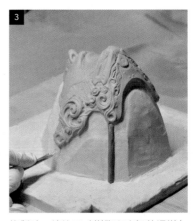

3

複製時，澆注口（樹脂和空氣的通道）的部分使用較硬的油土。

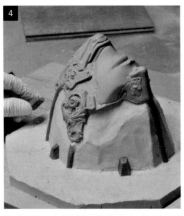

4

將模具以表裡雙面翻模的方式分開製作，所以要設置定位點以免模具組合時發生偏移。

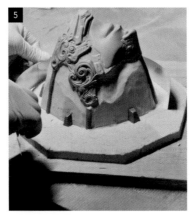

5

在周圍立起模框。

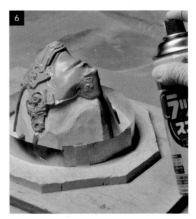

6

噴塗多次的噴漆（清漆）鍍膜。

7

將塑膠軌道兩邊塞住，倒入矽膠和硬化劑的混合物（以下簡稱矽膠），凝固成棒狀。這就是之後會使用的定位點。

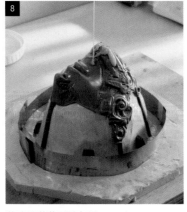

8

將矽膠淋滿原型表面。

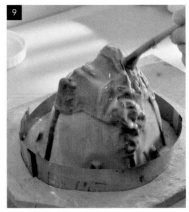

9

用排筆刷將矽膠塗抹至每一個細節。這時請注意不要產生氣泡。

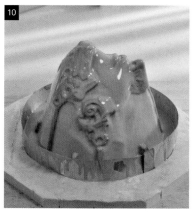
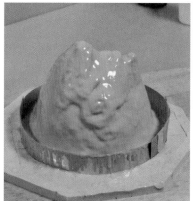
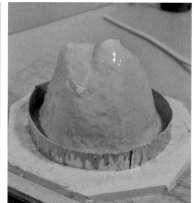

多次反覆步驟 8～9，增加厚度。

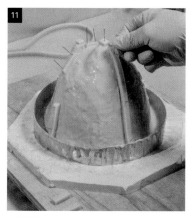

在最後塗上的矽膠硬化前，將步驟 7 準備的定位點裁切成適當的長度放上。為了避免偏移脫落，用細針固定。

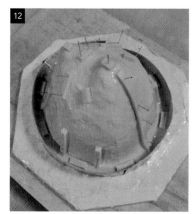

放置到矽膠完全硬化。

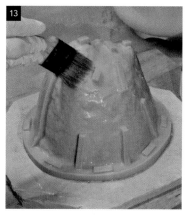

矽膠完全硬化後，塗上凡士林當成脫模劑。

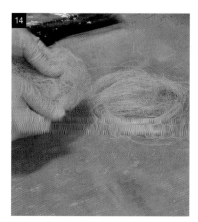

將填充物（麻絲纖維）纏繞成圈用水沾濕。

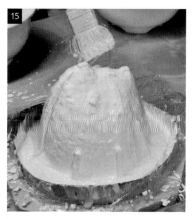

將混合水的石膏重複塗在矽膠模具上。

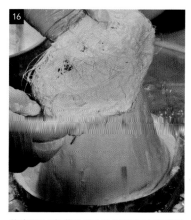

將步驟14準備的填充物浸泡在石膏後貼上。用這個調整厚度的同時，也有補強的功用。

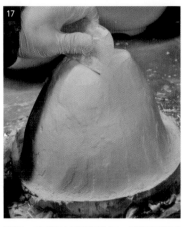

重複一次第111頁步驟15，將形狀整平成模具倒立時也能平放。

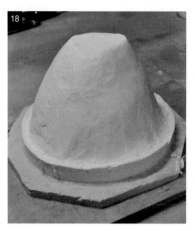

石膏固化後小心從黏土板移開。

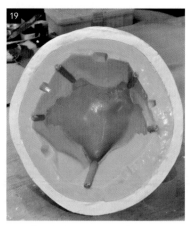

在模具內側噴上透明保護漆，先做好脫模的處理。

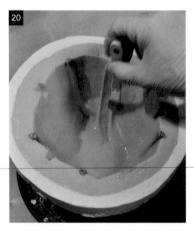

在內側注入矽膠重複塗抹。

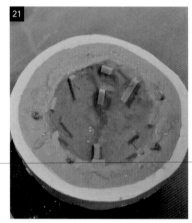

矽膠硬化前設置定位點。之後放置到完全硬化。

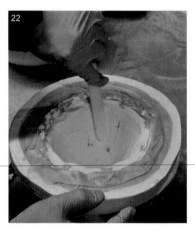

矽膠和外殼都塗上凡士林，重複第111頁步驟14～16，黏貼上石膏和填充物。

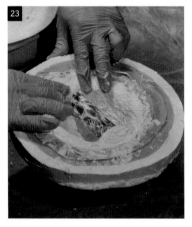

黏貼填充物時，也放入管子或棍棒，當成把手。

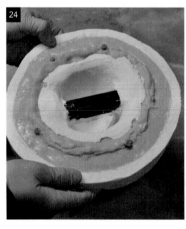

石膏完全凝固後提起把手，將內側模具脫模。

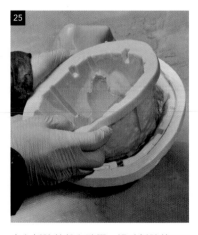

小心拆除外殼和矽膠。這時拆除第110頁步驟3放置的油土。

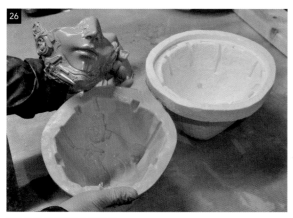

這是面具正面的矽膠模具。

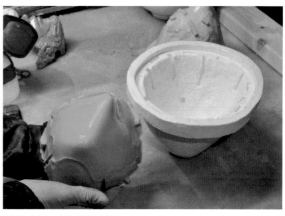

這是面具內側的矽膠模具。

面具製作

◉ 將注型用樹脂注入模具固定

在矽膠模具噴塗脫模劑。

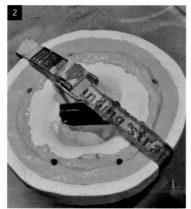

將矽膠模具再次嵌入，用束帶固定。

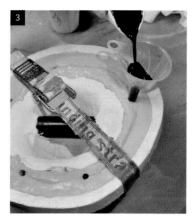

從澆注口倒入樹脂，放置到完全硬化。

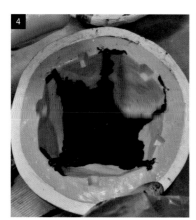

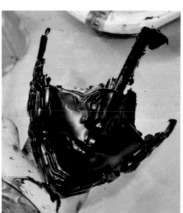

樹脂完全硬化後，拆除矽膠模具，取出面具。

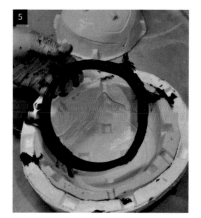

用相同的方法做出配戴時將面具固定在後腦勺的頭環。※使用以前製作的模具。

用筆刀削除毛邊。

開孔以便裝上扣帶。

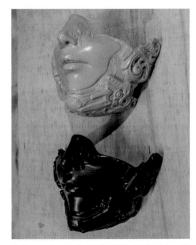
上為原型，下為從模具製成的面具。沒有變形完美複製。

● 塗裝上色和最後修飾

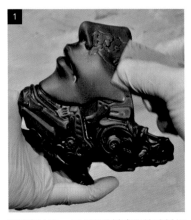
表面用600～800號砂紙或海綿砂紙打磨，以便容易上色。

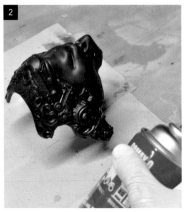
用中性洗劑清洗後，整張面具都噴上底漆當作上色前的打底，等待完全乾燥。

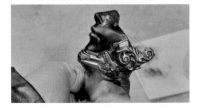
在幫原尺寸的面具塗色前，先用噴筆塗在第108頁列印出的確認用模型，以便決定顏色。

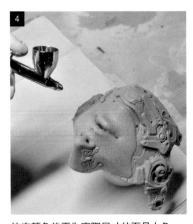
決定顏色後再為實際尺寸的面具上色。

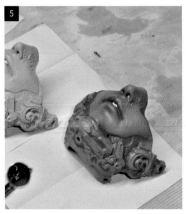
以確認用模型決定的顏色，為整個部件上色。

My favorite

Asahipen
噴漆清漆
水性多用途噴漆消光清漆

速乾性佳且鍍膜效果顯著，所以我會用於脫模或表面鍍膜。它還有方便大範圍噴塗的噴嘴設計，因此方便重複薄塗。

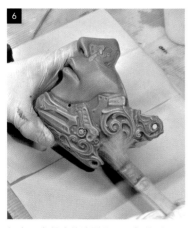

6

加上一定程度的陰影後，用乾的刷子加強打亮。※這個技巧是用乾的刷子或筆沾取塗料，再用紙擦拭、去除多餘顏料後，用摩擦的手法上色。

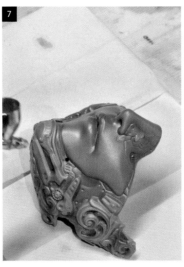

7

再用噴筆調整色調。請注意不要塗得過厚。

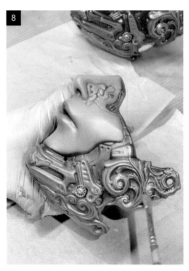

8

用乾刷為銀色或金色部件上色。請小心控制，不要破壞了用噴筆營造的陰影。

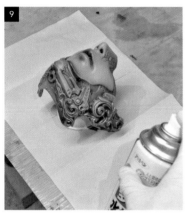

9

整體噴塗水性噴漆（消光清漆）鍍膜。

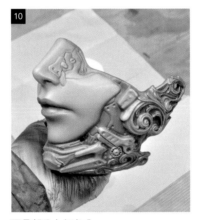

10

面具部分上色完成。

11

頭環也用相同方式上色。

12

用鉚釘固定尼龍織帶和扣環，製作成扣帶。

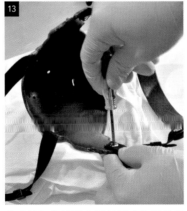

13

完成的扣帶用組合螺絲固定在面具開孔。

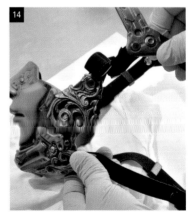

14

結合面具本體和頭環的扣帶，加上繞過耳朵下方的扣帶，將這 3 條組裝在一起後即完成。

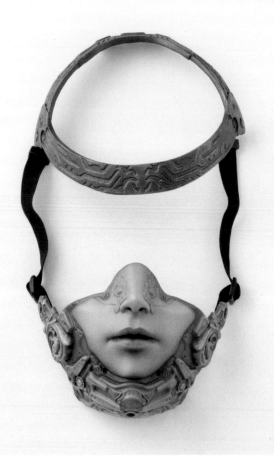
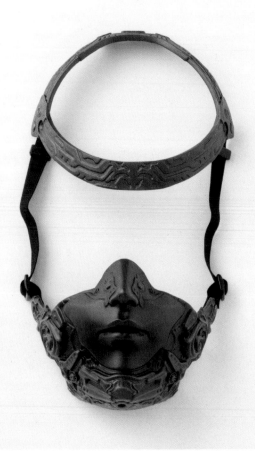
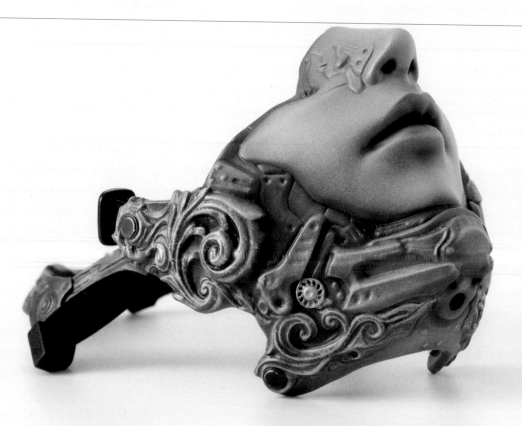

Invisible：Gloria | 大眾SHOCK堂

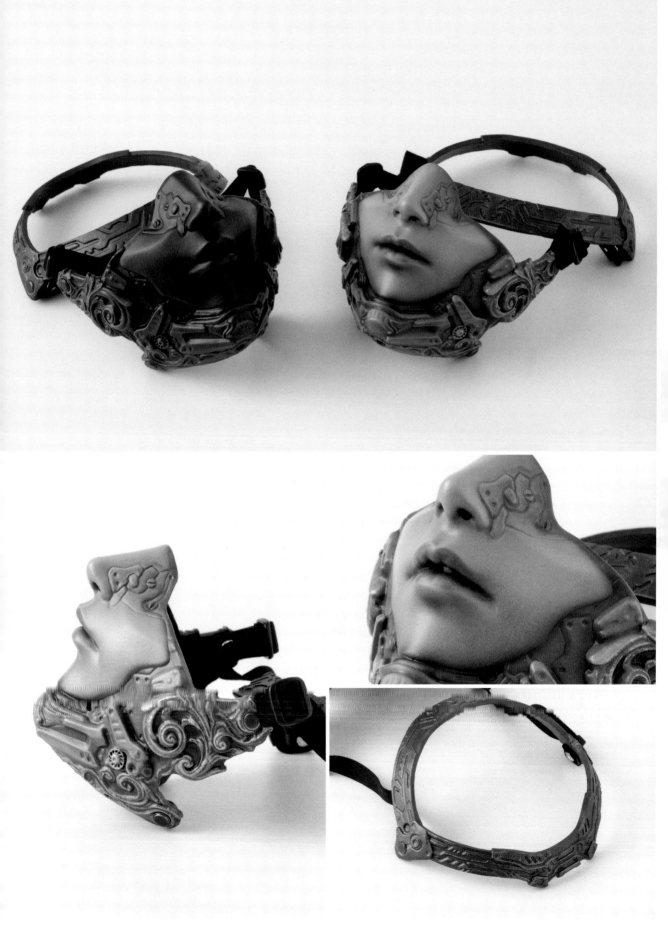

阿努比斯神
Kamonohashi

▌材料

PE泡棉
聚氨酯樹脂
聚酯樹脂
假皮草

Profile
任職於多家造型公司後獨立成為一名生物造型創作家，利用特殊造型的技術創作、銷售造型逼真的動物頭套。創作的初衷為「創造栩栩如生的生物，而非只是以某一個題材為概念的作品」。

HP https://www.kamonohashizokei.com/
Twitter @kamonohashiz
Instagram kamonohashiz

頭套面具的製作 [Kamonohashi]

▌材料和工具（原型製作～翻模）

原型材料
水黏土、PE泡棉Foam Ace、PE泡棉SUNPELCA、保麗龍

原型製作工具
橡膠刮刀、木質刮刀、外卡規、梳毛刷、粗海綿、圓規、保麗龍切割器、美工刀、接著劑、養生膠帶、牛皮紙膠帶、竹籤、排筆刷、滑石粉、黏土刀、厚紙、砂紙、熱風槍、珠針、剪刀、雙面膠、假眼珠、假牙

翻模材料
矽膠、矽膠硬化劑、己烷、不飽和聚酯樹脂SUNDHOMA、不飽和聚酯樹脂硬化劑Permek、丙酮、玻璃纖維氈、玻璃纖維股段、油性矽膠噴漆（透明）、油性地板蠟、增黏劑 親水性氣相式二氧化矽AEROSIL、滑石粉

翻模工具
砂紙、金屬片、遮蓋膠帶、養生膠膜、剪刀、紗布、排筆刷、秤、除塵布、紙箱、黏土、電動起子、裁皮刀、螺栓、蝶形螺帽

▌原型製作

◉ 以設計圖製作填充物

> **COMMENTS**　以「來自其他星球的外星人」為概念設計埃及神話故事中的阿努比斯神。

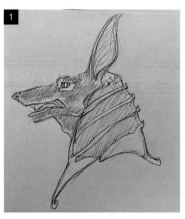

描繪草稿和設計圖。

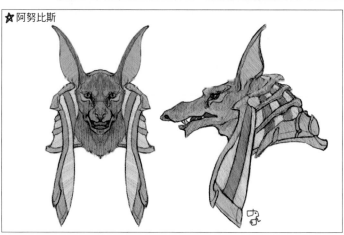

☆ 阿努比斯

2

將設計圖放大成實際尺寸貼在牆面。

3

在覆蓋黏土前，用PE泡棉Foam Ace製作填充物。比對臉型描繪外輪廓線。

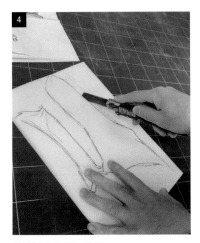

4

沿著線條裁切PE泡棉Foam Ace。

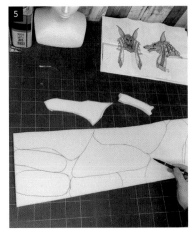

5

決定形狀後，上顎部分和下顎部分，各自裁成相同的形狀，總共裁出 4 片PE泡棉Foam Ace。之後黏合後會再裁切，所以只要裁成大概的尺寸即可。

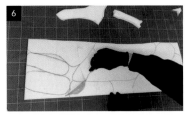

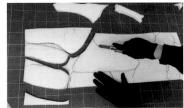

6

裁切前將整片PE泡棉Foam Ace都塗上接著劑，再沿線裁切。

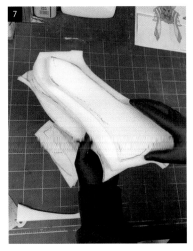

7

上顎和下顎分別黏合。將步驟 4 的PE泡棉Foam Ace黏在最上面，裁掉多餘部分。

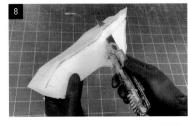

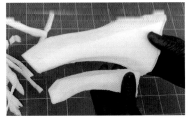

8

邊角修成圓弧狀。調整形狀，填充物完成。

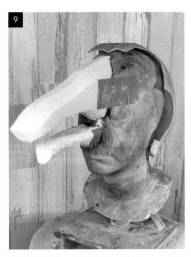

9

將填充物黏在臉的模型。上面會再覆蓋黏土，所以為了避免填充物脫落，用厚厚的雙面膠和牛皮紙膠帶黏貼補強。

● 在填充物覆滿黏土成型

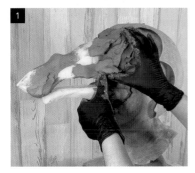

覆蓋黏土。這個階段最重要的是輪廓和分量感，所以先不要在意細節，不斷地抹上黏土。

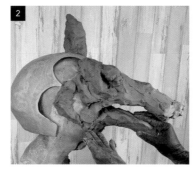

決定從側面看時的外側輪廓、眼睛的位置和尺寸大小後，另一邊也用相同方法添加黏土。

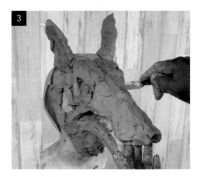

兩側都覆蓋上大約等量的黏土後，劃出中心線。

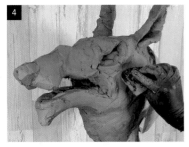

一邊確認左右是否對稱，一邊在不足的地方添加黏土，用橡膠刮刀平整表面。

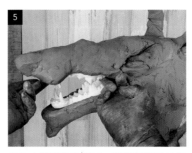

放入之前製作的假牙，確認整體的比例平衡。

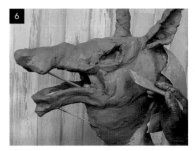

鼻尖會因為黏土的重量而下垂，所以在口中和下顎下方用竹籤支撐重量，直到水分揮發黏土凝固到一定程度。

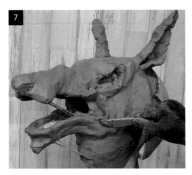

用木質刮刀修整出明確的表面輪廓。

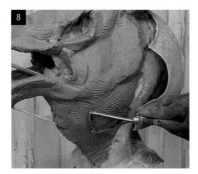

呈現大致的表面輪廓後，用較大的鋸齒狀工具刮勻表面。

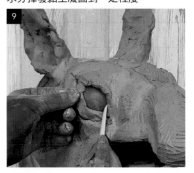

整體都刮勻後，放進假眼珠，製作出眼睛周圍。

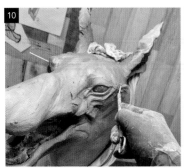

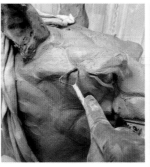

用圓規測量距離或從各種角度確認，仔細微調左右眼的對稱比例和位置。

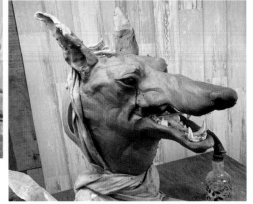

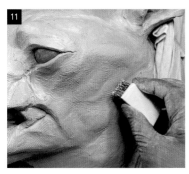

用梳毛刷平整表面。最後會黏貼假毛所以不需要表現肌膚質感，但是使用梳毛刷就可以呈現基本的肌膚質感。

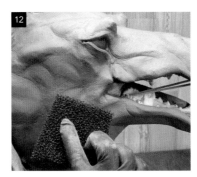

用粗海綿修勻梳毛刷刷痕過於明顯的地方。

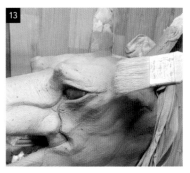

用排筆刷去除黏土細屑。黏土水分過多時，輕輕沾附滑石粉就很方便作業。

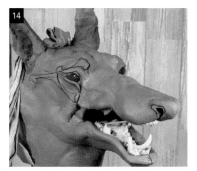

在基底形狀完成的階段，再次思考眼周的裝飾。

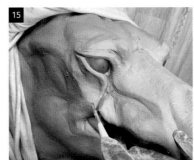

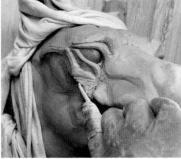

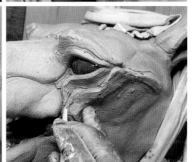

製作眼周裝飾。

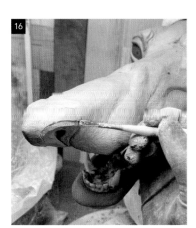

鼻子加上細節。

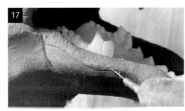

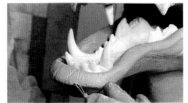

嘴唇畫上細紋。眼睛、鼻子、嘴巴周圍等假毛不會覆蓋的部位，要畫出紋路表現質感。

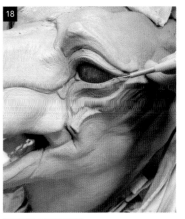

眼瞼要再細細雕刻。

● 用PE泡棉SUNPELCA製作耳朵

不是用黏土，而是用PE泡棉SUNPELCA
做耳朵。只留下耳朵根部後切除耳朵。

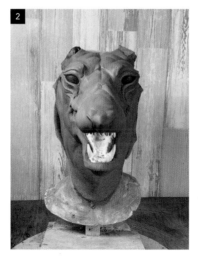

調整左右耳的根部形狀。

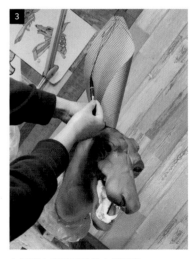

在厚紙上畫出耳朵的大概形狀。

在養生膠帶上畫出耳朵根部的粗度。

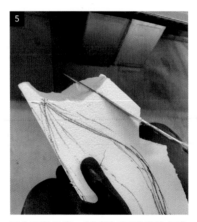

因為要做凸模，所以將保麗龍削出耳朵
內側的形狀。

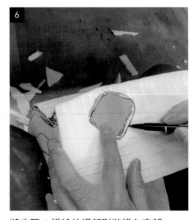

將步驟 4 描繪的根部形狀描在底部。

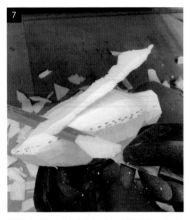

因為想用一隻耳朵做出兩邊耳朵，所以
耳朵做成左右對稱的形狀。

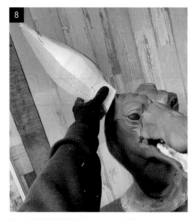

放在臉部模型確認尺寸和形狀。

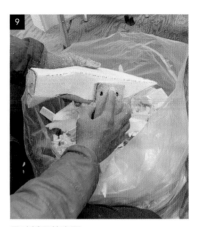

用砂紙平整表面。

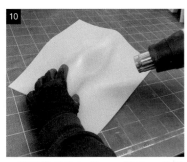

一邊用熱風槍加熱，一邊用PE泡棉SUNPELCA包覆凸模。

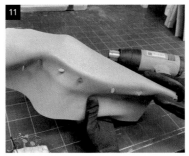

一邊用熱風槍加熱，一邊用珠針固定，稍微整形。

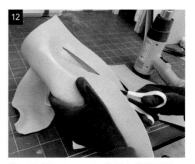

將PE泡棉SUNPELCA依照凸模塑形後，用剪刀裁剪。

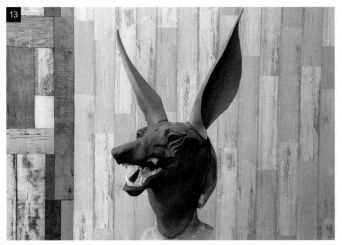

黏土原型完成。

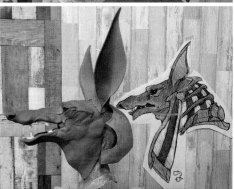

COMMENTS　水黏土乾燥後會龜裂，所以原型完成後必須馬上翻模。在這個階段只要先確認耳朵的尺寸，細節部分之後再調整。

翻模

● 用矽膠翻模

拆除假牙。

將PE泡棉Foam Ace裁成嘴巴的大小後塞入口中，外面用黏土包覆。

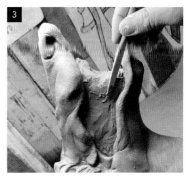

用黏土包覆時請注意不要破壞了嘴巴的造型。

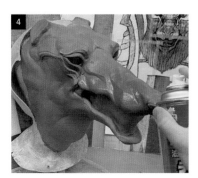

4

塗上噴漆（透明）做表面處理。

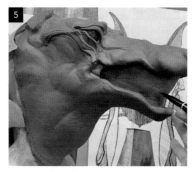

5

被假毛遮覆的部分描繪出分割線。

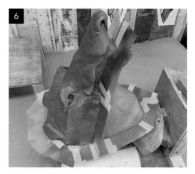

6

沿著分割線插入金屬片。金屬片重疊的部分用遮蓋膠帶固定。

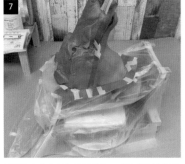

7

不要弄髒金屬片的下方，所以用養生膠膜遮覆。

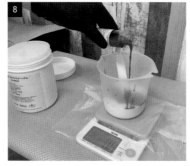

8

將矽膠主劑和硬化劑混合。

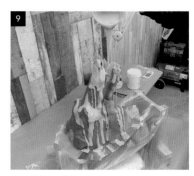

9

將矽膠淋在原型上。

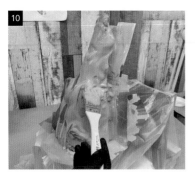

10

用排筆刷大範圍塗滿整個原型。

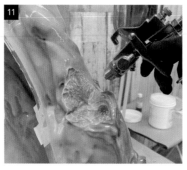

11

矽膠淋滿整個原型後，用噴槍噴掉細微的氣泡。尤其眼睛、鼻子和嘴巴周圍是假毛不會遮覆的地方，所以請注意不可以產生氣泡。

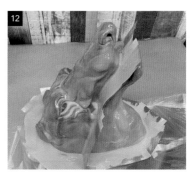

12

第1層完成的樣子。

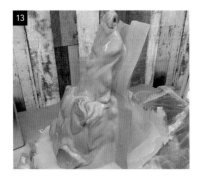

13

重複步驟9～11直到形成一定厚度。

14

矽膠混合增黏劑AEROSIL後黏度會提升，塗滿鼻孔和眼周凹凸起伏明顯的部位。

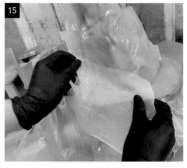

15

重複塗抹矽膠並且形成一定厚度後，在最後塗上的矽膠硬化前貼上紗布。

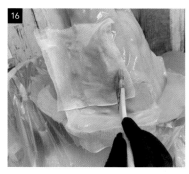

用排筆刷輕拍紗布，貼合矽膠。排筆刷一邊沾取己烷，一邊輕拍，排筆刷就不會黏著紗布，方便作業。

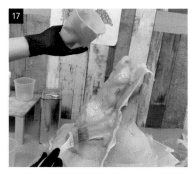

紗布黏好後，再淋一次矽膠，埋住紗布網眼。

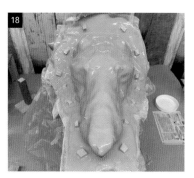

在矽膠硬化前，在外沿部分放置切成方形骰子狀的矽膠（定位點）。定位點的功用是防止和之後製作玻璃纖維強化塑膠的外殼產生偏離。

◉ 用玻璃纖維強化塑膠製作外殼

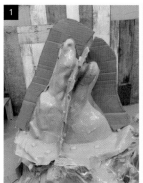
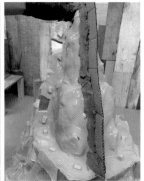

用紙箱和黏土做一道土牆，像是從中心將臉分割一樣。

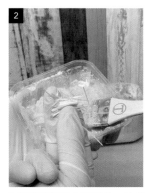

在聚酯樹脂混入滑石粉，做成凝膠狀的樹脂（聚酯薄膜），其中混入少量的玻璃纖維股段。

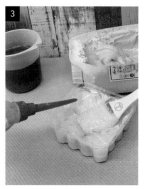

加入適量硬化劑並混合均勻。

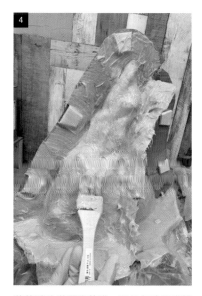

將整體塗滿聚酯薄膜。凹凸起伏和溝槽部分要仔細塗滿，避免因此產生氣泡。

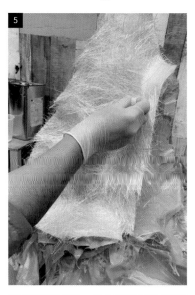

聚酯薄膜塗好後，貼上撕碎的玻璃纖維氈。請注意不要留有空隙。

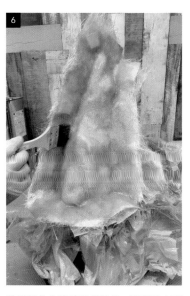

整體都放上玻璃纖維氈後，再將混有硬化劑的聚酯樹脂塗滿整體。

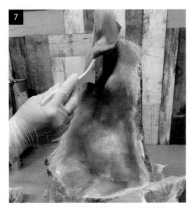

樹脂塗滿整體後，一邊用排筆刷輕拍，一邊將樹脂滲入玻璃纖維氈並壓出氣泡。

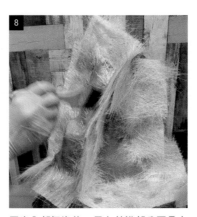

壓出全部氣泡後，只在外沿部分再疊上一片玻璃纖維氈，並重複步驟6～7。

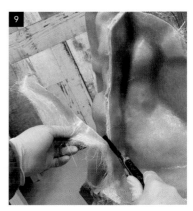

半硬化後用美工刀割除周圍毛邊。

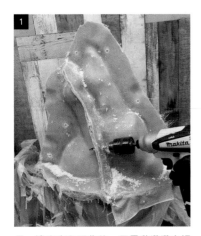

完全硬化後，拆下在第127頁步驟1黏上的紙箱和黏土。

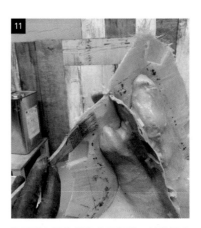

為了避免聚酯樹脂之間相黏，外沿部分塗上脫模劑。脫模劑乾了後，另一邊也依照步驟4～10製作。

My favorite

INNO SILICA IS-CRN25

這是本次翻模使用的矽膠。除了不易裂開和耐久性的優點之外，矽膠之間的黏合度佳，之後外沿部分黏上的矽膠定位點不易取下也是令人愛用的原因之一。另外最深得我心的一點是與產品成套附上的硬化劑有顏色很方便攪拌，而且依照指示量的用量充足。

● 從原型脫模

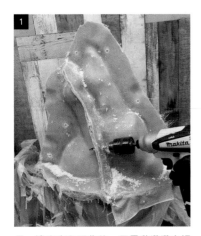

另一邊也完全硬化後，用電動鑽鑽出螺栓孔。

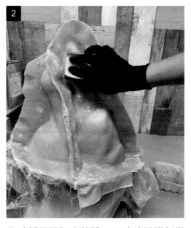

用砂紙輕輕打磨整體。※玻璃纖維氈變硬後容易刺手，所以要戴手套作業。

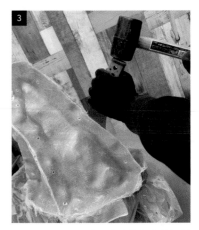

將裁皮刀插入玻璃纖維強化塑膠外殼的外沿，拆除模具。

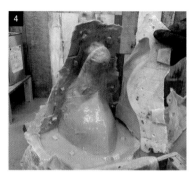

玻璃纖維強化塑膠外殼拆除的樣子。

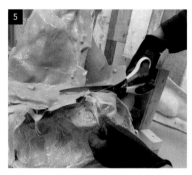

用剪刀剪掉矽膠外沿的部分。

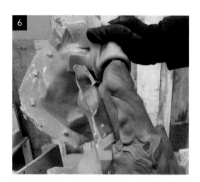

請小心掀起，從原型剝離，避免矽膠破損。

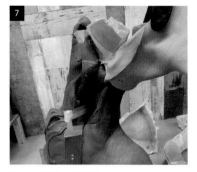

請小心剝離下顎部分。

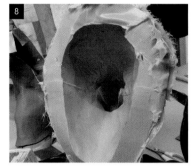

矽膠模具拆下後裝進玻璃纖維強化塑膠外殼。至此翻模完成。

COMMENTS

將urethane meister的聚氨酯樹脂塗在這個矽膠模具來製作面具的基底（請參照135頁），但是將urethane meister的聚氨酯樹脂塗在剛硬化的矽膠模具，會影響模具硬化的程度，所以要放置數日等酒精成分完全揮發後再作業。

▌材料和工具（假眼珠、牙齒、頭飾～面具）

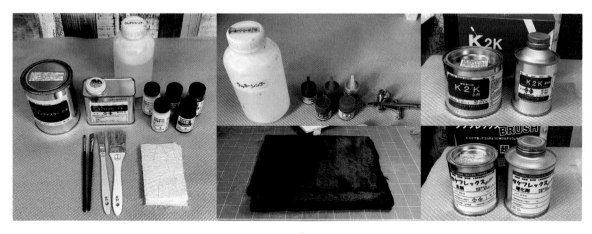

面具材料

厚紙、成形用聚氨酯樹脂TAKESEAL urethane meister、常溫硬化高彈性聚氨酯樹脂TAKEFLEX BRUSH、超軟質聚氨酯樹脂TAKESEAL K2K、玻璃纖維氈、聚酯樹脂硬化劑Permek、硬化促進劑環烷酸鈷、PE泡棉SUNPELCA、假毛、速乾接著劑G10Z、布、棉帶、隱形膠帶、油性地板蠟

塗料

樹脂用著色劑NR COLOR（黃色、紅色、藍色、白色、黑色）、壓克力塗料Mr. Color（紅色、橘色、黃色、藍色）、TAMIYA出品壓克力塗料（藍色）、Asahipen電鍍噴漆（金色、銀色、調色）、TAMIYA出品彩色噴漆塗料（透明藍色）、樹脂用著色劑（白色）、壓克力顏料（米色）、Somay-Q密著底漆噴漆

工具和其他

鏡片模具、虹膜模具、牙齒模具、優麗旦香蕉水、漆劑稀釋液、噴筆、金屬拋光劑、釘槍、混凝土板（合板）、切圓器、排筆刷、耐水砂紙、面相筆、平筆、砂紙、牙籤、剪刀、麥克筆（黃色）、美工刀、養生膠帶、手持砂輪機、熱風槍、假眼珠、電動起子、筆刀、竹籤、彎剪刀、理髮器

假眼珠和牙齒的製作

● 假眼珠製作

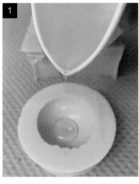

在聚酯樹脂混入硬化劑以及鈷（以下簡稱透明樹脂）後，倒入鏡片模具。

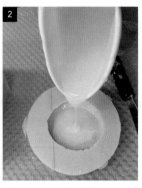

用著色劑為透明樹脂上色，倒入虹膜模具。

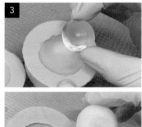

硬化後取出。用同樣方法再做一顆。

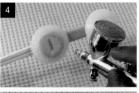

從虹膜模具取出的樹脂噴上Somay-Q密著底漆噴漆，再用噴筆著色。

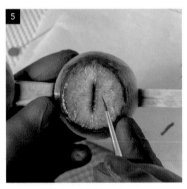

用面相筆在黑眼珠部分塗上Mr. Color（紅色）。

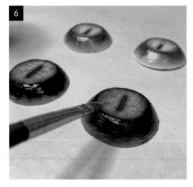

顏色完全乾燥後再塗上透明樹脂，撫平表面。

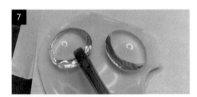

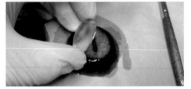

硬化後在虹膜和鏡片都塗上透明樹脂，放置時請注意不要產生氣泡。

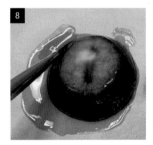

直到開始硬化都要仔細觀察，不要讓透明樹脂流動偏移。

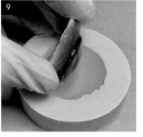

硬化到一定程度後，將虹膜嵌入倒入透明樹脂的鏡片模具。

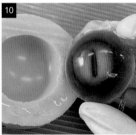

硬化後從模具取出。

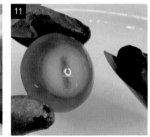

用耐水砂紙用水打磨。

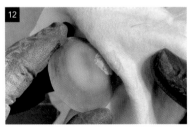

用拋光劑打磨出光澤感。

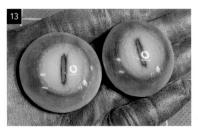

假眼珠完成。

● 牙齒製作

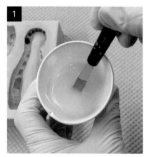

在聚氨酯樹脂TAKESEAL urethane meister B劑中混入著色劑NR COLOR（白色）。再加入A劑混合均勻。

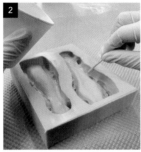

用牙籤慢慢將混合液倒入牙齒模具，請小心不要產生氣泡。

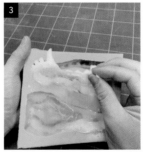

硬化後脫模。

只剪下牙齒的部分。

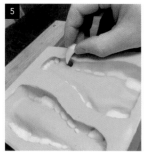

將剪下的牙齒放回模具。

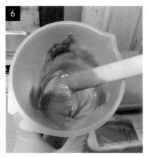

在聚氨酯樹脂TAKESEAL urethane meister中混入著色劑NR COLOR，調出牙齦的顏色。

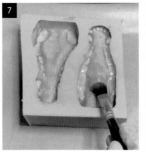

顏色調好後混入硬化劑，塗在牙齒模具中。第一層先薄塗，避免表面產生氣泡。

厚厚塗上第2層。

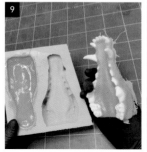

硬化後脫模。

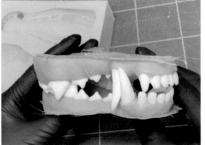

去除毛邊即完成。

▌頭飾和耳飾的製作

● 用PE泡棉SUNPELCA製作頭飾

用厚紙做出大概的形狀。

在厚紙上描繪設計。這是左右對稱的設計，所以只畫一邊，再翻轉使用。

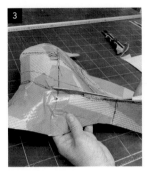

沿線裁切。

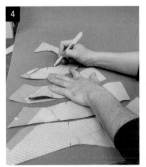

將裁下的紙當成紙型，用黃色的筆描在PE泡棉SUNPELCA上（用黑筆描繪上色時會太顯眼）。

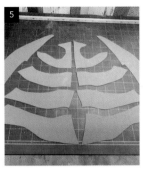

用美工刀沿線裁切。

用G接著劑塗抹在黏合面，接著劑乾了後黏合。

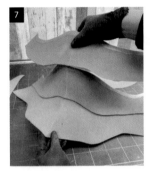

黏合時稍微重疊。

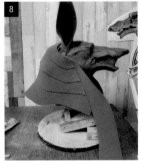

覆蓋在原型上，確認整體協調。

為了補強內側接縫處，黏上剪成長條狀的PE泡棉SUNPELCA。

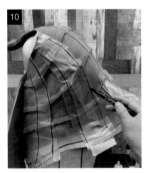

貼上養生膠帶，描繪出有縱向溝槽的地方，製作紙型。

利用紙型畫出線條，用美工刀劃出溝槽。

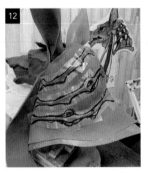

用相同方法，在養生膠帶描繪另一個部件的設計（骨頭部件），製作紙型。

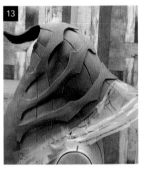

依紙型的形狀裁切PE泡棉SUNPELCA。

為了做出骨頭部件的立體感，中間夾入細棍狀的PE泡棉SUNPELCA。

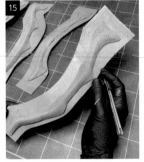

將PE泡棉SUNPELCA裁切得比骨頭部件稍大一些，並且和骨頭部件黏貼後，剪掉多餘的部分。

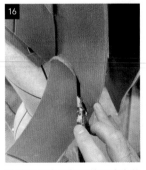

將臉部側邊的部件剪至適中的長度。

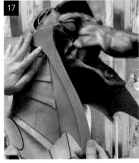

將PE泡棉SUNPELCA剪成細長狀後，沿著邊緣黏貼，加上細節。

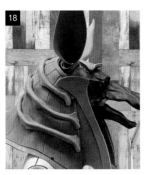
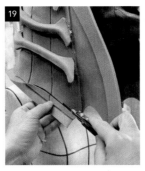
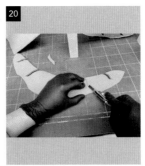
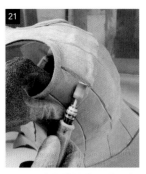

在臉的側邊暫時黏上骨頭部件，確認整體協調。

剪掉穿戴時會碰到肩膀的部分。

增加造型變化的頭部裝飾也做成和骨頭部件相同的構造。

用手持砂輪機修整出表面紋路，再用熱風槍觸碰表面修整。

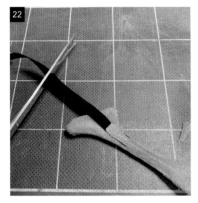
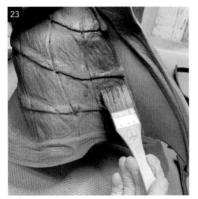
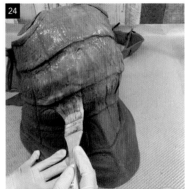

骨頭部件的內側剪出切口，插入長條狀的布。

薄塗一層溶化後的G接著劑，當作鍍膜前的打底劑。

等G接著劑完全乾燥後，薄塗上混合硬化劑的聚氨酯樹脂TAKESEAL urethane meister。

● 用PE泡棉SUNPELCA製作耳飾

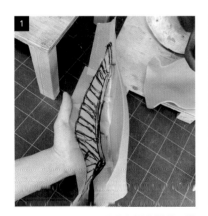
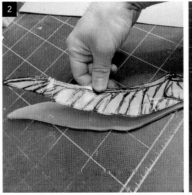

在第125頁製作的耳朵黏上養生膠帶，描繪出耳朵裝飾的設計。

將設計描在PE泡棉SUNPELCA上，並用美工刀雕刻。左右翻轉做出兩隻耳朵。

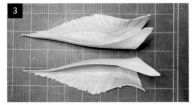
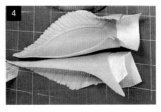

用G接著劑裝黏耳朵。

耳朵根部黏貼布料。

● 塗裝上色

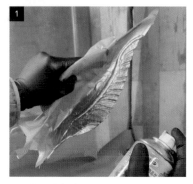

為了幫耳朵裝飾上色,將耳朵裝飾以外的部分遮覆。輕輕打磨後噴上Somay-Q密著底漆噴漆,乾燥後塗上電鍍噴漆(金色)。

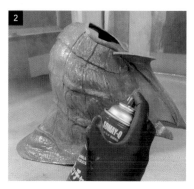

頭部裝飾也一樣,輕輕打磨後,再噴上Somay-Q密著底漆噴漆。

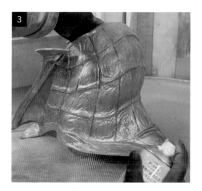

乾燥後塗上電鍍噴漆(金色)。內側塗上銀色。

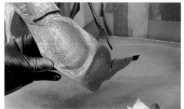

其他部件也一樣,輕輕打磨後,噴上Somay-Q密著底漆噴漆,塗上銀色、銅色和金色的電鍍噴漆。

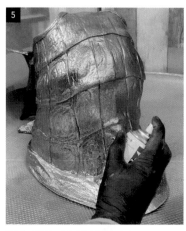

用透明藍色噴在縱向圖案上色。

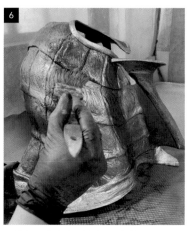

用茶色壓克力顏料加上汙漬感。

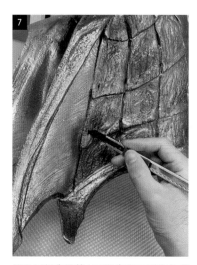

開孔以便穿過第133頁步驟22附有骨骼部件的布條。

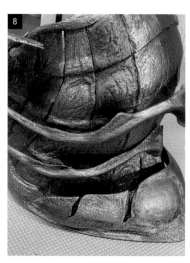

將布條穿過開孔,組裝上骨頭部件。

內側凸出的布條用G接著劑黏貼固定。

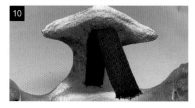

黏上和面具本體組裝時所需的棉帶。

面具製作

● 製作面具基底

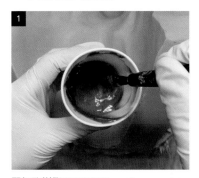

1

聚氨酯樹脂TAKESEAL urethane meister
B劑混入NR COLOR（黑色），再將A劑
和B劑混合。

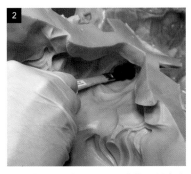

2

塗在第129頁完成的矽膠模具。從鼻尖
等深處不易塗抹的地方開始塗。

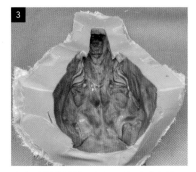

3

先大範圍薄塗第1層，以免產生氣泡。
眼睛部分不要塗。

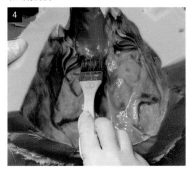

4

半硬化後，第2層塗得厚一些。上顎和
下顎同時作業。

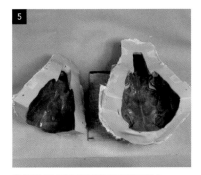

5

重複塗色直到看不到矽膠的粉紅色。

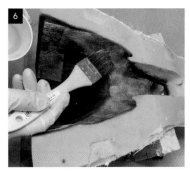

6

最後一層乾燥之前，黏上帶狀的玻璃纖
維氈，用沾有優麗旦香蕉水的排筆刷輕
拍塗抹均勻。

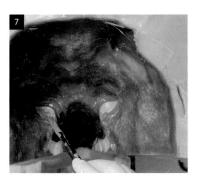

7

眼睛部分塗上聚氨酯樹脂TAKESEAL
urethane meister。

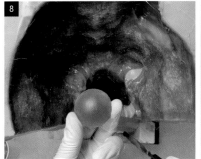

8

將塗有脫模劑的假眼睛按壓放入，使其硬化。

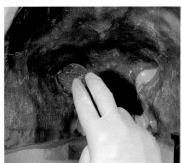

My favorite

超軟質聚氨酯樹脂
TAKESEAL K2K

常溫硬化高彈性聚氨酯
樹脂TAKEFLEX BRUSH

聚氨酯樹脂TAKESEAL
urethane meister
全都是竹林化學工業的產品

基底使用的聚氨酯樹脂TAKESEAL urethane
meister具有柔軟性，成品就像玻璃纖維強
化塑膠一樣薄又牢固，所以我很喜歡用來
做成適合戴在頭上的面具。而且它很方便
加工，削切打磨都很容易，還能和質感不
同的超軟質聚氨酯樹脂TAKESEAL K2K、常
溫硬化高彈性聚氨酯樹脂TAKEFLEX
BRUSH組合使用，所以只要花一點心思就
有各種運用方法，樂趣無窮。

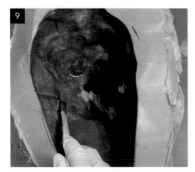

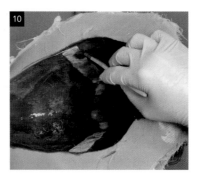

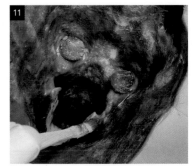

將上顎和下顎的模具合體，在接縫處塗上聚氨酯樹脂TAKESEAL urethane meister。

再貼上玻璃纖維氈。

為了改變嘴巴邊緣的質感，聚氨酯樹脂TAKESEAL urethane meister硬化後，塗抹常溫硬化高彈性聚氨酯樹脂TAKEFLEX BRUSH。

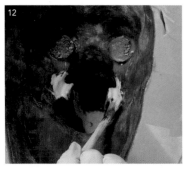

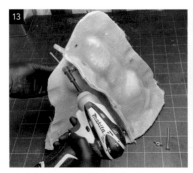

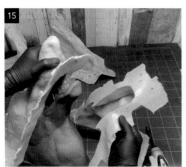

等硬化之後再塗上超軟質聚氨酯樹脂TAKE-SEAL K2K增加厚度。

完全硬化後，拆下固定玻璃纖維強化塑膠外殼的螺栓，小心脫下矽膠模具。

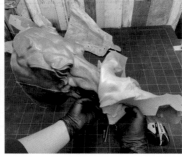

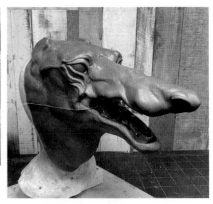

分別拆下上顎和下顎的矽膠。矽膠容易卡在鼻尖，請小心剝離。

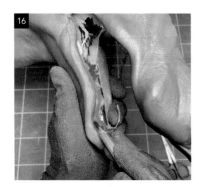

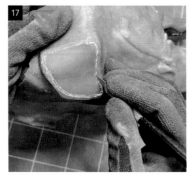

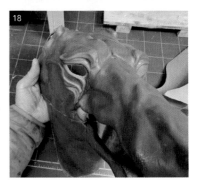

用美工刀修整毛邊。

割穿耳朵組裝部分。

拆下假眼珠。

● 黏貼假毛和最後修飾

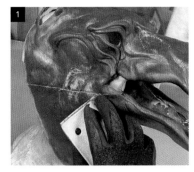

為了方便接著劑黏著，用砂紙打磨整體。

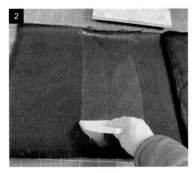

假毛先塗上一層G接著劑。

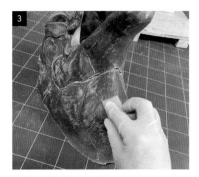

面具要黏貼上假毛的部分先塗上一層G接著劑。

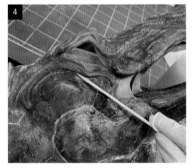

細節部分用竹籤塗抹。

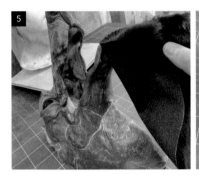

將假毛黏貼在下巴下方。從中心開始貼，凸出部分剪出切口。

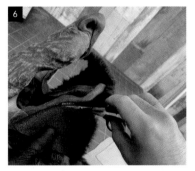

邊緣用彎剪刀小心修剪。

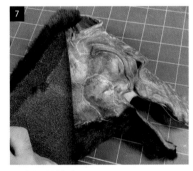

繼續黏貼臉頰部分。

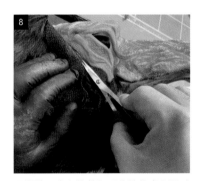

用彎剪刀小心修剪假毛的接縫處和眼睛周圍。

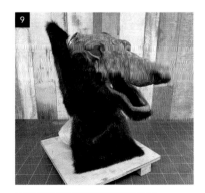

下巴下方和臉頰黏貼完成的樣子。

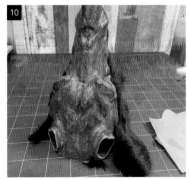

最後從額頭黏貼到鼻子。

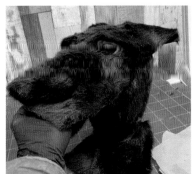

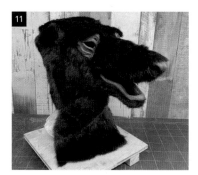

後面和脖子下方稍微留長。

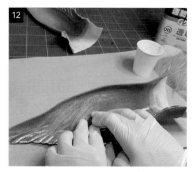

剪下整束的長毛，黏貼在耳朵內側。

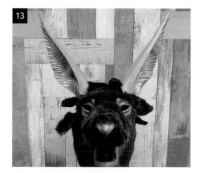

將耳朵裝在面具本體。

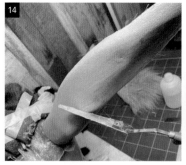

耳朵外側黏貼黑毛。

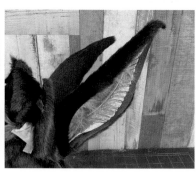

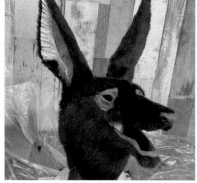

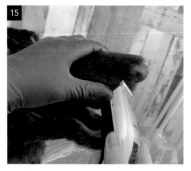

用理髮器或剪刀修剪假毛。

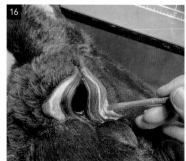

眼睛和鼻子周圍塗上金色。

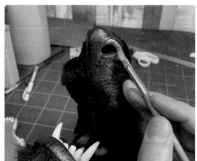

● 內部修飾

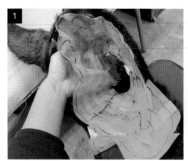

貼上養生膠帶，做出內側版型。

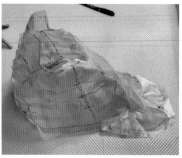

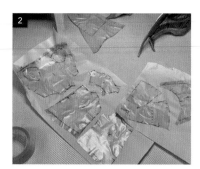

描在紙上製作紙型。

頭部裝飾也一樣用養生膠帶做出內側模具。

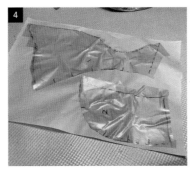

描在紙上製作紙型。

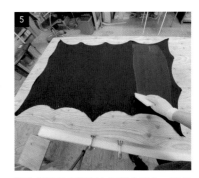

將內側用的布料釘在混凝土板上，整片塗滿G接著劑。

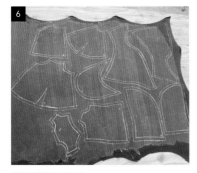

描出紙型後裁切。

頭部裝飾內側塗上G接著劑，貼上布料。

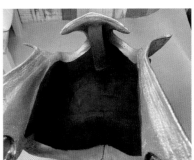

● 組裝牙齒和假眼珠

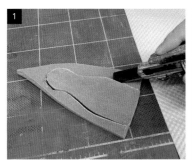

為了調整牙齒高度，在面具本體和牙齒之間夾入剪成牙齦狀的PE泡棉SUNPELCA。

上顎也用一樣夾入PE泡棉SUNPELCA。

調整上顎和下顎牙齒凸出的程度。決定位置後用接著劑黏合。

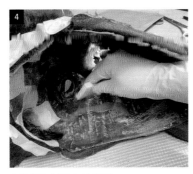

在臉部內側塗上接著劑。

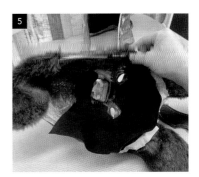

將第138頁步驟2的紙型描在內側布料後裁切，黏貼在面具內側。

為了裝上假眼珠，用切圓器在布料上裁切出圓形。

第130頁做好的假眼珠用G接著劑黏合在布料中央。

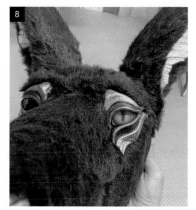
直接貼合在面具本體，調整黏貼位置。

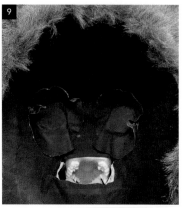
暫時裝上假眼珠的樣子。調整位置後再好好的黏貼固定。

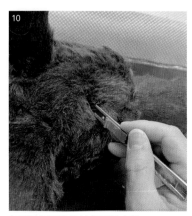
在組裝額頭裝飾的位置剪出切口。

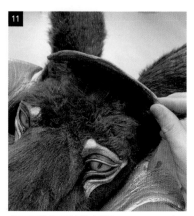
將頭部裝飾的棉帶穿過切口。

黏貼在內側後，剪下一塊比棉帶稍大的布料，並且將布料固定在棉帶上。

內側的側邊黏上隱形膠帶。

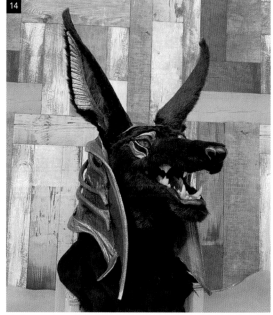
完成。

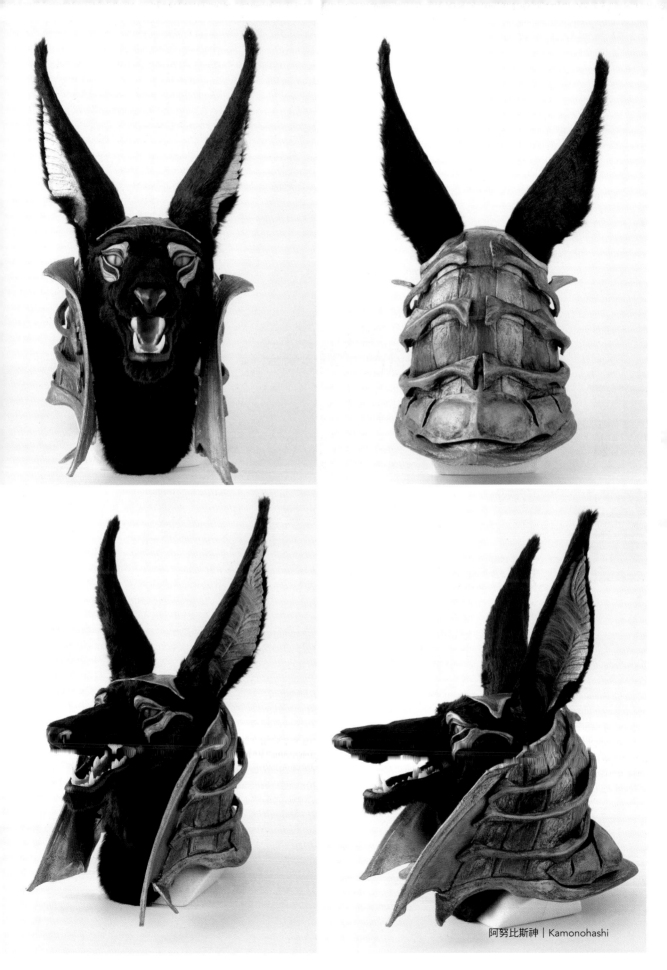

阿努比斯神 | Kamonohashi

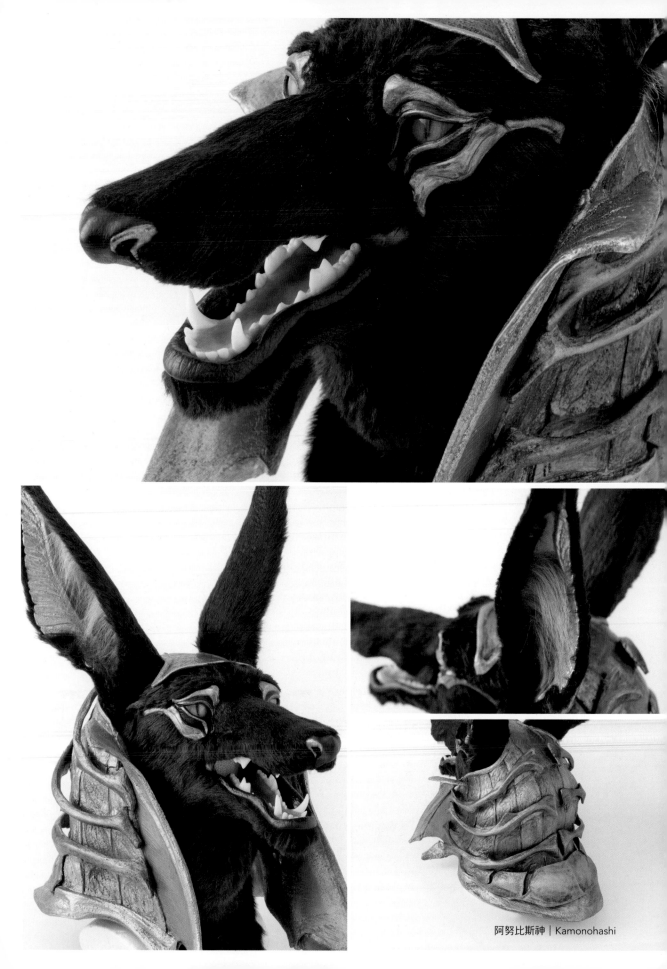

阿努比斯神 | Kamonohashi

材料協助

株式会社アサヒペン
〒538-8666大阪市鶴見區鶴見4-1-12
Tel.06-6934-0300（顧客諮詢室）
https://www.asahipen.jp

APPLE TREE株式会社（FLASHFORGE日本總代理店）
〒556-0005大阪府大阪市浪速區日本橋4-5-9
https://appletree.jp.net/
洽詢
https://flashforge.co.jp/support/#contact

FLASHFORGE JAPAN
官方網頁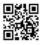

FLASHFORGE JAPAN
官方線上商店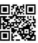

KDK-TRADING（INNO SILICA日本國內正式代理店）
〒563-0026大阪府池田市綠丘2-8-14
https://www.kdk-trading.net
info@kdk-trading.com

LINE官方帳號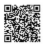

株式会社タカラ塗料
〒557-0063大阪府大阪市西成區南津守4-3-17
https://takaratoryo.shop/

竹林化學工業株式会社
〒577-0836大阪府東大阪市澀川町3-1-43
Tel.06-6721-6165
https://www.takebayashi-ci.com/
線上商店「cFirst造型」
https://www.takebayashi-ci.com/cfirstz/zoukeitop.html

ターナー色彩株式会社
總公司：〒532-0032大阪府大阪市淀川區三津屋北2-15-7
Tel.06-6308-1212
東京分公司：〒171-0052東京都豐島區南長崎6-1-3
Tel.03-3953-5161
https://www.turner.co.jp

株式会社パジコ
〒150-0001東京都澀谷區神宮前1-11-11-408
Tel.03-6804-5171（代表號）
https://www.padico.co.jp/

株式会社平泉洋行
〒111-0052東京都台東區柳橋2-19-6柳橋First大樓10F
Tel.03-3865-3621
www.heisengp.co.jp

株式会社モデラーズサプライ
〒279-0001千葉縣浦安市當代島1-17-19第2岡清大樓2F
Tel.0120-303-203
https://modelers-supply.com/
info@modelers-supply.com

リキテックス
〒141-0031東京都品川區西五反田7-22-17 TOC大樓8F
bonnyColArt株式會社五反田事業處
Tel.03-5719-7746
http://liquitex.jp

ロックペイント株式会社
〒555-0033大阪府大阪市西淀川區姬島3-1-47
Tel. 06-6473-1550
https://www.rockpaint.co.jp/

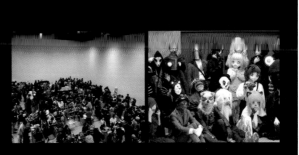

TOKYO MASK FESTIVAL

2019年第一次舉辦，2020年活動邁入第8回，號稱了日本規模最大的面具展示即賣會「TOKYO MASK FESTIVAL」。會場集結了日本全國各地的創作者，他們展示、銷售了各自的原創面具。與會者都很開心能看到各種豐富的面具作品。而且有許多人戴著自己製作的面具來到會場，簡直就是一場面具愛好者的盛宴。

主辦單位：東京マスクフェスティバル實行委員會
https://www.tokyomaskfestival.com/

作者介紹
綺想造形蒐集室

蒐羅散落於世界各地的奇幻造型作品，舉辦活動記錄這些作品的創造
過程。

Staff

攝影　　　　　　　　　　　　企劃、編輯、DTP
田中館裕介　　　　　　　　　株式會社Manubooks

設計　　　　　　　　　　　　編輯統籌
田村保壽　　　　　　　　　　川上聖子（HOBBY JAPAN）

攝影工作室
Studio Be
https:// studio-be.net/

奇幻面具製作方法
神秘絢麗的妖怪面具

作　　者　綺想造形蒐集室
翻　　譯　黃姿頤
發　　行　陳偉祥
出　　版　北星圖書事業股份有限公司
地　　址　234 新北市永和區中正路 458 號 B1
電　　話　886-2-29229000
傳　　真　886-2-29229041
網　　址　www.nsbooks.com.tw
E－MAIL　nsbook@nsbooks.com.tw
劃撥帳戶　北星文化事業有限公司
劃撥帳號　50042987
製版印刷　皇甫彩藝印刷股份有限公司
出 版 日　2022 年 01 月
I S B N　978-986-06765-6-3
定　　價　450

國家圖書館出版品預行編目（CIP）資料

奇幻面具製作方法：神秘絢麗的妖怪面具／綺想
造形蒐集室；黃姿頤翻譯. -- 新北市：北星圖書
事業股份有限公司, 2022.01
144面；19.0×25.7公分
ISBN 978-986-06765-6-3（平裝）

1.面具

932.91　　　　　　　　　　　　　110013725

臉書粉絲專頁　　　　　LINE 官方帳號